BLUES HARMONICA

布鲁斯口琴
一月通

张晓松 编著

全国百佳图书出版单位

化学工业出版社

·北京·

布鲁斯口琴一月通 配套线上学习资源

☆ 建议使用二维码配合本书学习，尽享智能伴读 ☆

出版社配套资源

♪ 视频课程 》 课程包让学习更直观

𝄞 音频畅听 》 每天学习乐曲更准确

♫ 在线伴奏 》 跟伴奏，完美演奏

𝆑 琴友交流 》 多沟通，技能提升

开启线上自学之旅～～～

图书在版编目（CIP）数据

布鲁斯口琴一月通/张晓松编著. —北京：化学
工业出版社，2023.1（2024.11重印）
ISBN 978-7-122-42341-2

Ⅰ.①布… Ⅱ.①张… Ⅲ.①口琴—吹奏法 Ⅳ.
①J624.46

中国版本图书馆CIP数据核字（2022）第190228号

责任编辑：李　辉　　　　　　　　　　装帧设计：尹琳琳
责任校对：刘曦阳

出版发行：化学工业出版社（北京市东城区青年湖南街13号　邮政编码100011）
印　　装：河北京平诚乾印刷有限公司
880mm×1230mm　1/16　印张12¼　　2024年11月北京第1版第8次印刷

购书咨询：010-64518888　　　　　　　售后服务：010-64518899
网　　址：http://www.cip.com.cn
凡购买本书，如有缺损质量问题，本社销售中心负责调换。

定　　价：88.00元　　　　　　　　　　　　　　　　版权所有　违者必究

2000年前后，还在南京读大学的我，每周都要去马台街"淘碟"。"淘碟"是那个年代热爱音乐的年轻人获取音乐养分的有效途径，从一张张的"打口碟"中，我听到了Metallica（重金属乐队）、Nirvana（涅槃乐队）、Aerosmith（史密斯飞艇乐队）、Eagles（老鹰乐队）……同时也听到了自己后来最喜欢布鲁斯音乐：BB.king（B.B.金）、Eric Clapton（埃里克·克莱普顿）、SRV（史蒂夫·雷·旺汉）……

2002年的夏天我淘到一张Buddy Guy（巴蒂·盖）与Junior Wells（小威尔士）的专辑。这张专辑中Junior Wells的布鲁斯口琴演奏，彻底改变了我之后的人生。

当时在学校乐队里担任吉他手的我，深深沉浸在对布鲁斯口琴所演奏的音乐的喜爱之中，想尽一切办法要学习这个乐器。可是在那个年代买到一个标准的布鲁斯口琴都不容易，想找到教授布鲁斯口琴的老师就更是难上加难。无奈之下，只能自己靠听着唱片里的音乐来模仿，可是无论怎么模仿都无法做出♭3、♭5、♭7这些音，以及那令人神往的布鲁斯音乐，我甚至怀疑自己所购买的那几把"10孔"口琴不是布鲁斯口琴，还托国外的朋友给我带回来两只德国生产的口琴，结果竟然是一样的音阶排列，看来是我没有找到方法。沮丧的我不止一次失望地放下手中的口琴，可听到那"勾魂"的口琴演奏出来的音乐，又不禁拿起来琢磨他们到底是怎么演奏出那些音符的……

在2003年的冬天，作为整个宿舍唯一没有电脑的人（因为只有我不爱玩游戏），我为了查找一些资料去宿舍楼下的网吧包了一个通宵，资料很快找到了，可是又不想浪费包夜费，于是想着找一找布鲁斯口琴的相关内容。我找到了一个叫Jimmy Chan的香港人做的一个关于布鲁斯口琴的网站，他介绍了布鲁斯口琴的基本玩法和自己推荐的一些音乐家。正是这位Jimmy老师的网站，彻底解开了我心里憋了许久的疑惑：原来演奏E调的布鲁斯音乐要用A调口琴第二把位演奏（本书中会讲到的转换把位演奏的方法）！虽然我没有带着口琴，但凭借着还算不错的乐理知识，我很快便在脑海里找到了那些音的位置，当时的我就像打通了任督二脉一般，迅速找到了各种技巧各个把位的演奏方式……后来我回到宿舍迫不及待地翻出来口琴，当我演奏出自己神往已久的布鲁斯乐句的那一刻，我眼睛都湿润了，原来我已经会了。

在后来的日子里，我在那些有布鲁斯口琴出现的唱片中，疯狂地汲取养分，我会把所有能听到的口琴乐句或者乐曲"扒"下来，迄今为止我也认为那是最好的学习方式。再后来随着网络的更加普及，我会与一些国外的知名乐手甚至是口琴大师通信，口琴大师JJ.Milteau（让·雅

克·米多）和Brendan Power（布兰登·保尔）给了我很多帮助（在2012年和2014年，我和世界口琴大师Brendan Power在北京和上海联合举办过多次专场演出）。

2006年的夏天，在上海读研究生的我做了一个教授布鲁斯口琴的网站，叫作"晓松的布鲁斯口琴站"，后来在2007年改名为"蓝调口琴网（tenholes.com）"。2007年后定居北京的我开始用口琴作为自己的乐器活跃在各种舞台上，并参与了很多影视剧配乐的录制，我参与录音、演出的个人与乐队包括：韩红、孙楠、张楚、小柯、叶蓓、姜育恒、赵雷，MojoHand乐队、万能青年旅店乐队、浪荡绅士乐队、冷节奏乐队、杭天乐队、张岭乐队，等等。同时我也一直致力于推广宣传布鲁斯口琴，我曾先后在清华、北大、北航、中央财经大学、中国传媒大学、北京化工大学等高校进行口琴讲座，也在"一席"和"TedX"这样的演讲平台做过布鲁斯口琴的推广讲座。

在口琴教学方面我也从未停下脚步，我所创建的"蓝调口琴网（tenholes.com）"经历过数次改版，现在已经是中国最全面的口琴教学网站，为来自各行各业的口琴爱好者提供一站式教学服务，同时也培养了很多优秀的口琴乐手和专业口琴演奏者。与此同时，为了更好适应大众在移动端学习，我的团队开发了"口琴课"微信小程序，我们不仅提供"布鲁斯口琴系统教学"，还有"半音阶口琴的系统教学"，以及"布鲁斯即兴课程""爱尔兰风格口琴教程""半音阶口琴课程古典音乐""爵士风格口琴演奏教程"等二十余个专项口琴课程。

这本《布鲁斯口琴一月通》就是在上面的背景下应运而生的，我将自己这些年的教学经验浓缩成一本书，包含了详尽的练习、谱例、示范、伴奏，还有配套的视频讲解。这本《布鲁斯口琴一月通》可以让你不走弯路地快速、全面掌握这个小乐器，不仅仅是从演奏技法上，还从音乐风格和文化本源上，对它和它演奏的音乐有一个全方位的了解。

张晓松

目录
CONTENTS

第一天
认识布鲁斯口琴

一、前世今生

1. 它源自于中国的古老乐器：笙

在18世纪的时候，中国传统乐器"笙"传入欧洲。大约在1820年，一名叫Christian Friedrich Buschmann的年轻乐匠，根据笙的发声原理打造出了第一支采用金属簧片的口琴（当时称为Aura），当时的Aura只有吹音，没有吸音。大约在1825年，欧洲人Richter发明了一种乐器，该乐器只有10厘米左右，拥有10个吹孔和两张簧板，每张簧板上有10片簧片。这样，在每个吹孔上通过吹气和吸气都可以发音，Richter所选择的这些音符也就是现在全音阶口琴（Diatonic Harmonica）的音阶排列，有时也叫作标准Richter音阶。这种口琴，就是我们本书要学习的布鲁斯口琴（Blues Harmonica），又名蓝调口琴、十孔口琴、民谣口琴等（在本书中，布鲁斯口琴与蓝调口琴的称谓是一样的）。

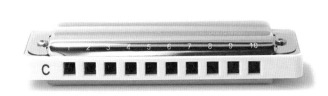

2. 布鲁斯音乐赋予它新的生命

虽然口琴诞生于欧洲，但是真正让它风靡全世界的，却是美国的布鲁斯音乐（Blues）。布鲁斯音乐源于早期的美国黑人，布鲁斯音乐是美国音乐的根，它先是派生出了摇滚乐（Rock）、爵士乐（Jazz），后来又发展出了灵魂乐（Soul）、R&B、POP等等，这些音乐影响着全世界的当代音乐。

在布鲁斯音乐中，这个只有10个孔的小家伙有着不俗的表现，从早期与木吉他一唱一和的三角洲布鲁斯（Delta Blues），到喧嚣都市里时髦的芝加哥布鲁斯（Chicago Blues），从田纳西的乡村音乐，到得克萨斯的摇滚布鲁斯，都可以找它的身影。所以正是布鲁斯音乐赋予了口琴一个响亮的名字：布鲁斯口琴。

美国街头布鲁斯口琴艺人

3. 派生出各种口琴

随着布鲁斯口琴在世界各地的流行，它不仅仅被用来演奏布鲁斯音乐了，人们开始尝试用它来演奏各种风格的音乐。与此同时，作为一个乐器本身，为了适应更多风格音乐的演奏，布鲁斯口琴派生出了很多其他种类的口琴。

（1）复音口琴

早在19世纪的时候，欧洲人就发明出来了复音口琴，但是在中国最为风靡的复音口琴，其实是20世纪初日本人做出改良后的舶来品。由于历史文化原因，日本改良的复音口琴传入中国比布鲁斯口琴早很多年，所以在中国被认为是"传统口琴"，其实从全世界范围的文化发展的角度来说并非如此，最"传统"的口琴应该是我们将要学的10孔口琴：布鲁斯口琴。

（2）半音阶口琴

20世纪初，半音阶口琴在欧洲被发明出来，相对来说拥有更加复杂的构造，它可以演奏出完整的半音阶，这样就可以像钢琴和吉他一样随意转调。半音阶口琴被广泛用于演奏古典音乐和爵士乐。

复音口琴

半音阶口琴

（3）其他口琴

口琴大家族还有很多其他的派生成员，用于合奏的和弦口琴和贝斯口琴，以及各种"奇形怪状"的口琴。其实，所有这些口琴都来自于最早的10孔口琴，也就是我们这本书要学习的布鲁斯口琴。

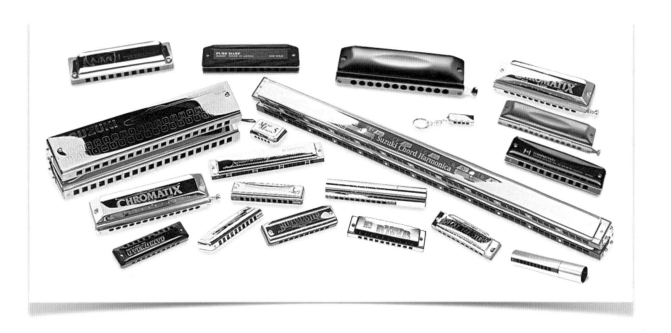

二、怎样选择你的第一把布鲁斯口琴？

问：初学者第一把琴应该选择什么调子的？

答：C调的。

问：那第二把、第三把琴该选择什么调子的？

答：除了C调外，常用的有G、A、D、F、♭B等。

问：初学者第一把琴应该选择什么材质的？

答：我们说的材质指的是琴格的材质，初学者可以选择塑胶琴格或者金属琴格，由于初学者口腔紧张易分泌过多唾液，木质琴格失水后容易变形，不宜选择。

问：初学者应该选择什么价位的口琴？

答：口琴是乐器，虽然构造简单，但是精密度的要求很高，太便宜的三五十块钱的琴就不要考虑了，但也不要迷信高价格，一般来说100到200元左右的就可以了。

问：初学者应该选择什么品牌的口琴？

答：国内的BOOGIEMAN、KONGSHENG(孔声)，国外的HOHNER、SUZUKI都是不错的选择。

第二天
持琴方法与呼吸方法

一、持琴方法

1. 基本姿势

用左手持琴，让口琴的低音部分在左端，用食指和拇指夹住口琴，其余的手指与食指自然并拢，形成一个自然的弧形，口琴的左端顶住虎口，但不要过分紧张用力。右手通常自然放松用食指轻轻靠在口琴的右端，以起到支撑作用，也可像罩住一个杯子一样扣在左手上，手腕部分作为支点可以自然开合，以便日后学习手部的各种技巧。

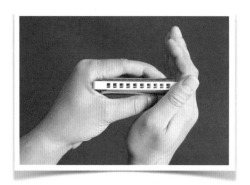

2. 注意事项

注意一：

食指绝对不要平铺在口琴面板上，应当有一个弧度，只有食指最后一个关节部分轻轻接触口琴即可。若食指平铺在口琴面板上则会挡住嘴唇的位置，从而影响演奏。

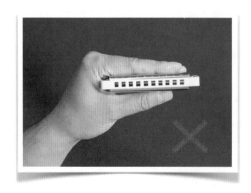
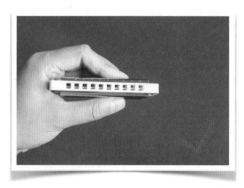

注意二：

从横切面上来看口琴不应当陷入手里，应当有一个突出来的部分，这样才能给嘴唇留足够的空间接触口琴。

 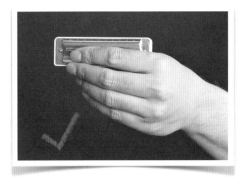

二、呼吸方法

1. 口琴上音的位置

在吹响口琴之前我们先来了解一下蓝调口琴上音是怎样排列的，下图是C调口琴上每一个音孔所发出音的示意图。

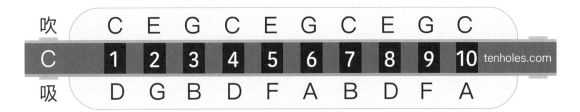

- 音孔内的数字表示第几个孔。
- 音孔上方的数字代表吹该孔所发出的音。
- 音孔下方的数字代表吸该孔所发出的音。

如果以C=1（do）的话，将会得到下面的C大调唱名音阶图，这就是初学者首先要掌握的第一把位音阶示意图（关于把位的概念在后面会讲到）。

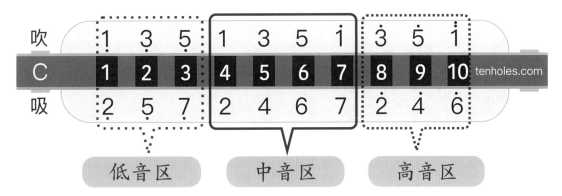

- 1、2、3、4、5、6、7分别唱作：do、re、mi、fa、sol、la、si。
- 对于初学者要从中音区开始，因为低音区和高音区对于气息要求比较高，一开始甚至不能吸响第1、2孔，别怀疑，不是口琴的问题。

2. 腹式呼吸法

布鲁斯口琴采用的是**腹式呼吸法**。其要领是：吸气的时候让气流入腹部，感觉气息下沉，横膈膜扩张，腹部隆起，而呼气的时候则相反，在吹吸的同时要学会用鼻子来控制呼吸量。腹式呼吸更简单点说就是深呼吸，吸气的时候感觉是在闻一朵花的香气，吹气的时候感觉是轻轻吹去手心的一抹尘土。

- 睡觉时候的呼吸就是腹式呼吸。
- 生气时候的深呼吸也是腹式呼吸。
- 你可以躺在床上缓缓地呼吸找到感觉。

在拿起你的口琴吹响练习1之前，我们首先了解下曲谱上的各种记号：

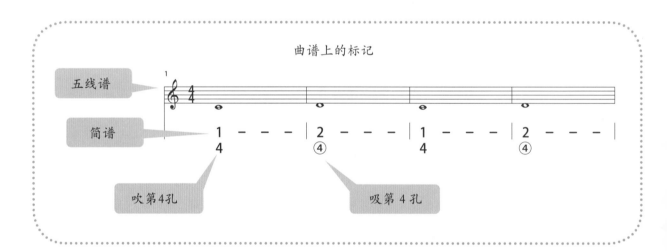

- 如果你一开始还不会读谱也没关系，先跟着第三行的吹吸示意图把音吹出来。
- 同时留意曲谱上的音符，过一段时间你就自然会读谱了。

练习1

\quad = 90

C调蓝调口琴第一把位

1= C 4/4

蓝调口琴网出品

练习2

\quad = 90

C调蓝调口琴第一把位

1= C 4/4

蓝调口琴网出品

三、练习曲《玛丽有只小羊羔》

练习3　玛丽有只小羊羔

♩ = 110

C调蓝调口琴第一把位

1 = C 4/4

美国儿歌
蓝调口琴网出品

| 3 | 2 | 1 | 2 | 3 | 3 | 3 | — | 2 | 2 | 2 | — | 3 | 5 | 5 | — |
| 5 | ④ | 4 | ④ | 5 | 5 | 5 | | ④ | ④ | ④ | | 5 | 6 | 6 | |

| 3 | 2 | 1 | 2 | 3 | 3 | 3 | 3 | 2 | 2 | 3 | 2 | 1 | — | — | — |
| 5 | ④ | 4 | ④ | 5 | 5 | 5 | 5 | ④ | ④ | 5 | ④ | 4 | | | |

- 这是一首4/4拍的曲子，读作"四四拍"。什么是4/4拍呢，就是以四分音符为一拍，每小节四拍。简单说就是均匀地拍四下，每一下就是一个四分音符。
- 除了四分音符，还有哪些音符呢？还有全音符、二分音符、八分音符……等等，他们在五线谱和简谱上的表示方法如下图：

名称	五线谱	简谱	时值
全音符	o	5---	四拍
二分音符	♩ 或 ♩	5-	二拍
四分音符	♩ 或 ♩	5	一拍
八分音符	♪ 或 ♪	5̲	½拍
十六分音符	♬ 或 ♬	5̳	¼拍

第三天
用单音技巧来演奏

很可能在你演奏的时候会发现，自己吹出来的音和演奏示范相去甚远，并不是一个干净的单音，而是有杂音的，这就涉及到吹奏布鲁斯口琴最为基本和重要的一个技巧：**单音**。

> · 单音技巧是布鲁斯口琴上最基础也是最为重要的一个技巧，只有演奏出来干净饱满的单音了才能演奏后面的其他技巧，比如压音、超吹等，否则都是空谈。所以，大家一定要高度重视。

一、单音技巧的要领

在布鲁斯口琴第四孔上，演奏单音时的状态就像下图中所示：红色部分是嘴唇，你会发现嘴唇与口琴接触的部分是比较大的，但是大部分都被嘴唇堵上了，只留出来中间的一个小圆口，这个小圆口对准第四孔的话，就可以吹奏出来第四孔上的单音。下面我们就来详细讲解如何能做到干净、饱满、稳定的单音。

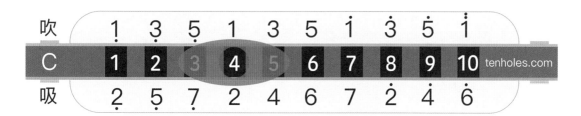

1. 嘴唇与口琴的接触

第一步：轻轻嘟嘴，嘴唇呈"O"形，放松自然地让嘴唇的内侧接触口琴的吹口部分。这时候你感觉嘴唇像是一个向前伸出来的小喇叭，注意：千万不要只噘嘴却没了小喇叭的出气口。

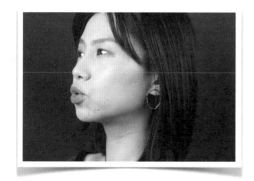 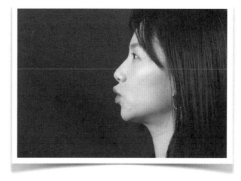

第二步：拿起口琴，吹响第四孔。注意，口琴的尾部可以轻轻上翘（不要超过45度），有这个角度很重要，这样感觉含到的是接近口琴的音孔上沿。含口琴不可以太浅了，外观上看来应该是上嘴唇盖到盖板的面积比较大。

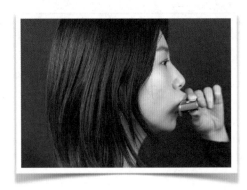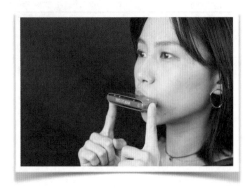

第三步：你这时吹响的十有八九仍不是单音，而是含有杂音，注意千万不要拿下来调整，应当在口琴和嘴唇接触的时候进行调整，不仅是横向的，还有嘴巴含琴的深浅的调整。

2. 口腔内的状况

口腔应当是前后拉伸，且内部有一定的空间，感觉含着半截胡萝卜（你可以买个胡萝卜试试哈），形成一个管子的形状。舌头要求完全放松甚至感觉不到它的存在，尤其是吸气的时候，舌头不能跟着气息回收，应当始终保持放松状态。

3. 气息

蓝调口琴采用的是腹式呼吸法（前面所提到的）。腹式呼吸我们每个人都会的，但是要想应用到演奏口琴中去，是需要一定练习的，开始你做不好也没关系，随着每天不断练习很快就能掌握的。

> · 从一开始，大家就要明白，吹口琴最重要的就是两方面机能的不断提升：口腔控制力和气息控制力。
> · 所有的技巧都取决于这两个机能，但是机能的提升是循序渐进的，跟着课程学习下来没问题。

二、强化练习

练习1

♩ = 110

C调蓝调口琴第一把位演奏

1= C $\frac{4}{4}$

蓝调口琴网出品

反复符号，这里要从头开始再来一遍。

> · 这条练习是一个侧重于"长音"的练习，顾名思义就是把音吹得比较长。
>
> · 长音练习是每天必做的练习，要在练习长音中感受和调整单音的准确。

练习2

♩ = 110

C调蓝调口琴第一把位演奏

1= C $\frac{4}{4}$

蓝调口琴网出品

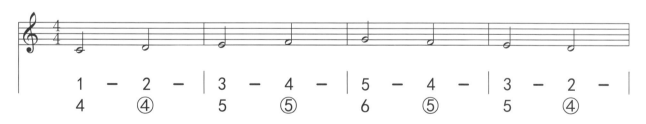

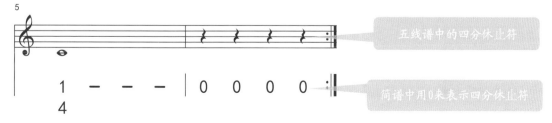

五线谱中的四分休止符

简谱中用0来表示四分休止符

· 休止符是用于音乐的乐谱上，标记音乐暂时停顿或静止和停顿时间长短的记号。

· 下图给出了简谱和五线谱中常用时值的休止符。

名称	五线谱	简谱	时值
全休止符	▬	0000	四拍
二分休止符	▬	00	二拍
四分休止符	𝄽	0	一拍
八分休止符	𝄾	0̲	½拍
十六分休止符	𝄿	0̳	¼拍

练习3

♩ = 90

C调蓝调口琴第一把位演奏

1= C 4/4

蓝调口琴网出品

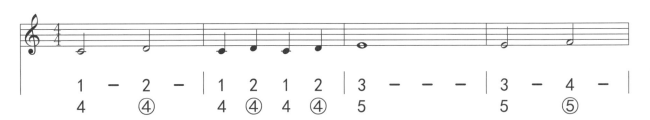

练习4

♩ = 90

C调蓝调口琴第一把位演奏

1= C 4/4

蓝调口琴网出品

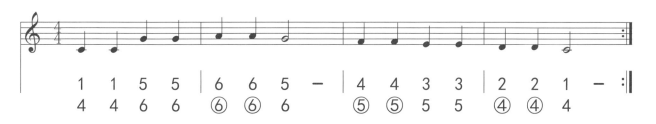

| 1 | 1 | 5 | 5 | 6 | 6 | 5 | — | 4 | 4 | 3 | 3 | 2 | 2 | 1 | — |
| 4 | 4 | 6 | 6 | ⑥ | ⑥ | 6 | | ⑤ | ⑤ | 5 | 5 | ④ | ④ | 4 | |

· 单音演奏是演奏布鲁斯口琴最基础也是最重要的一个技巧，因为只有掌握了熟练标准的单音演奏技巧后，你才可以更高效地掌握后续技巧，比如压音、超吹、喉震音等等。

· 但是，任何一个技巧达到熟练掌握都不是一蹴而就的，需要一定的练习，如果一开始你吹不好也不要气馁，只要跟着教学中的练习进行练习，就一定会渐渐掌握的。

· 学习、掌握一个乐器，就像是读书，每天都坚持，你会有意想不到的收获。

我与吉他手魏威在舞台上

第四天
用单音演奏更多的节奏

一、熟记中音区音阶位置

在初学阶段，我们的练习都在中音区进行，在中音区我们可以做出一个完整的**大调七声音阶**来（1、2、3、4、5、6、7），有了这个音阶我们可以演奏很多乐曲，请熟记1、2、3、4、5、6、7的位置，并且要唱成"do、re、mi、fa、sol、la、si"。

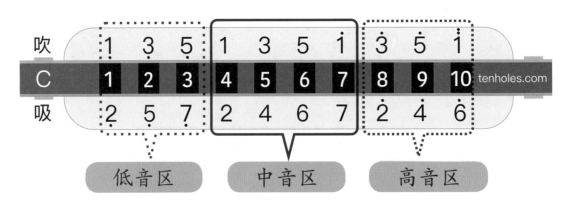

练习1

♩ = 90

C调蓝调口琴第一把位

1= C 4/4

蓝调口琴网出品

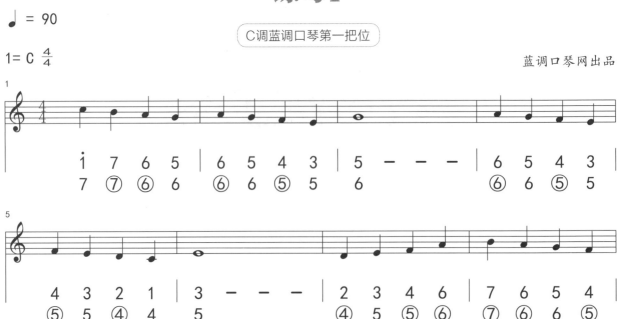

> · 吹响某一个音的时候，脑子里要默唱这个音，并且记住这个音的位置。
> · 同时反复实践上节课讲的单音要领，把音演奏到干净、饱满、平稳。

二、用单音演奏八分音符

下面的练习中，在谱子里会有一些新的表示符号，我们先来认识一下：

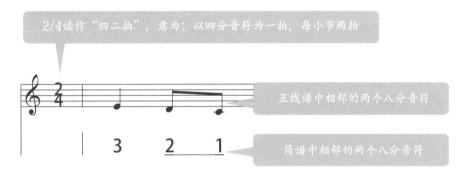

2/4读作"四二拍"，意为：以四分音符为一拍，每小节两拍

五线谱中相邻的两个八分音符

简谱中相邻的两个八分音符

下面就试一试加入八分音符后的演奏吧。

练习2

♩ = 80

C调蓝调口琴第一把位

1= C 2/4

蓝调口琴网出品

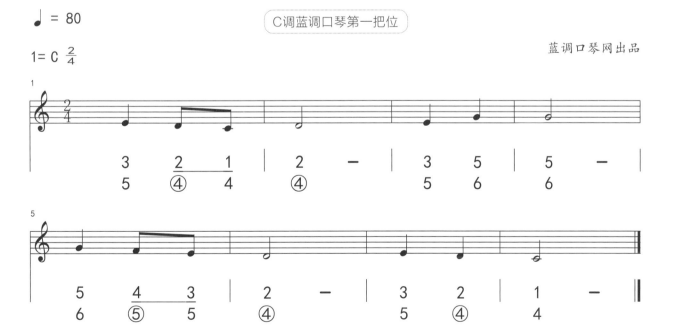

练习3　很久以前

♩ = 70

C调蓝调口琴第一把位

1= C 2/4

蓝调口琴网出品

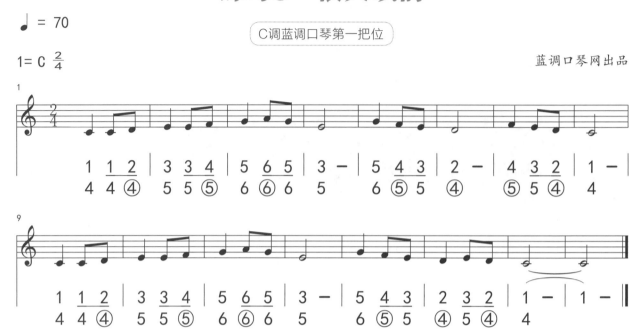

最后两个小节中，谱子里出现了新的符号：

这个弧线叫作"延音线"，被延音线连接的相同音高的音符，只演奏第一个音符，但是时值是延音线范围音符时值的总和，比如上图中，只需要演奏一次"1"，但时值是两个二分音符的时值，也就是一个全音符的时值。

· 如果这个练习对你来说太"快"了，那么练习时一定要记住以下两点：

（1）分解练习，就是一个乐句一个乐句地练习，甚至一个小节一个小节地练习。

（2）先把速度放慢，演奏准确之后再逐渐加速。

三、练习曲《欢乐颂》

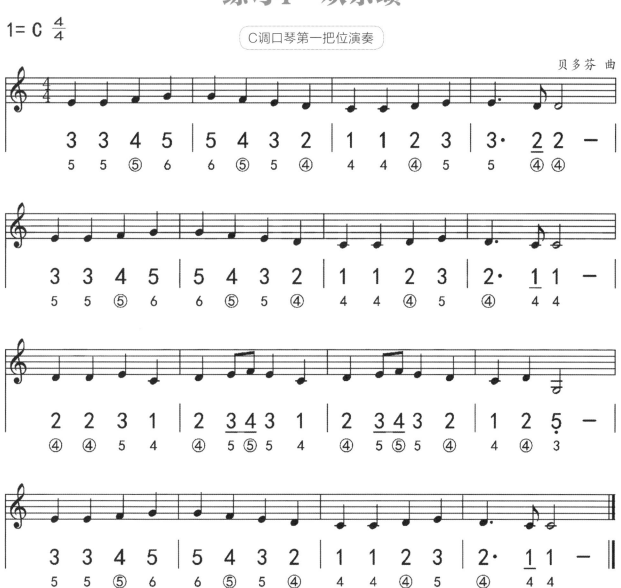

练习4　欢乐颂

$1= C \quad \frac{4}{4}$

C调口琴第一把位演奏

贝多芬 曲

谱子里出现了新的符号：

音符3后面有一个"·"，这个点叫作附点，它的作用是：当某个音后面有"·"的时候，要延长该音时值的一半，所以"3·"应该演奏成一个四分音符加八分音符的长度，也就是一拍半。

下图为五线谱和简谱中附点音符的时值对照表：

名称	五线谱	简谱	时值
附点全音符	𝅝·	5-----	六拍
附点二分音符	𝅗𝅥·	5--	三拍
附点四分音符	♩·	5·	$1\frac{1}{2}$拍
附点八分音符	♪·	<u>5</u>·	$\frac{3}{4}$拍

一、如何换孔平移演奏

1. 是头动还是手动

可以是头动也可以是口琴动，也可以是同时向相反的方向动，**尽量做平行的移动，而不是沿着嘴唇做弧度**移动。

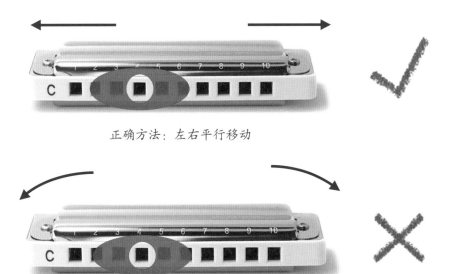

正确方法：左右平行移动

错误方法：左右弧形移动

2. 嘴唇不要反复离开口琴

不管怎样移动都要注意，**吹曲子时切忌总是将口琴离开嘴唇**，一旦嘴唇与口琴接触，就要求不轻易离开口琴，即使是在挪动的时候。保持口型自始至终的一致非常重要。

3. 保持放松很重要

很有可能你吹了才一会儿，便会觉得嘴唇从一个孔移动到另一个孔时，变得越来越吃力，嘴唇甚至会粘在口琴上阻碍挪动，这是由于嘴唇压得太紧所致。**关键是嘴唇要放松，不能过于压迫口琴。**

二、强化练习

练习1

蓝调口琴网出品

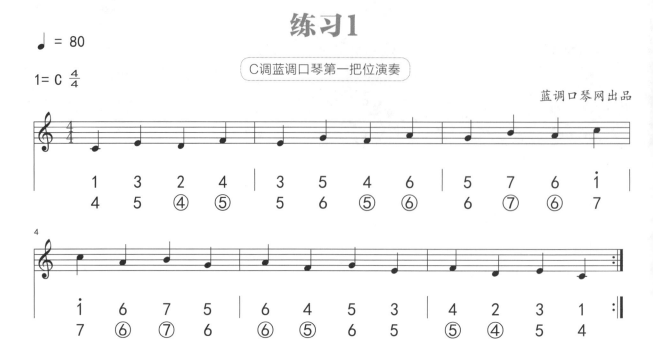

= 80

1= C 4/4

C调蓝调口琴第一把位演奏

练习2

蓝调口琴网出品

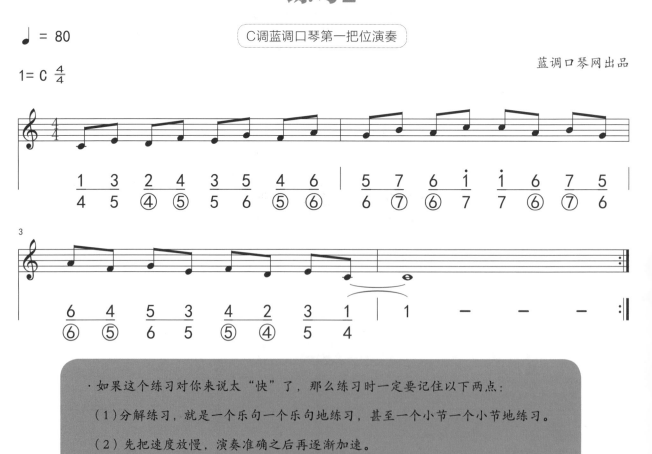

= 80

1= C 4/4

C调蓝调口琴第一把位演奏

· 如果这个练习对你来说太"快"了，那么练习时一定要记住以下两点：

（1）分解练习，就是一个乐句一个乐句地练习，甚至一个小节一个小节地练习。

（2）先把速度放慢，演奏准确之后再逐渐加速。

练习3

蓝调口琴网出品

\downarrow = 90

C调蓝调口琴第一把位演奏

1= C $\frac{4}{4}$

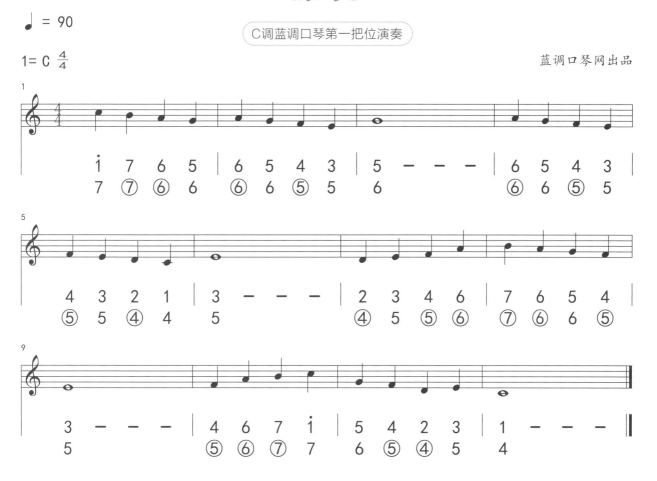

- 在演奏的时候如果觉得气不够用了，那是因为你没有很好地换气。

- 一般来说我们会在一个乐句的结尾进行换气。

- 比如在这个练习里换气的地方是演奏每一个全音符的时候，虽然曲谱标注的是全音符，但是实际上没有必要刻板地演奏整个四拍，来方便你换气。

三、练习曲《送别》

《送别》是由李叔同于1915年填词的歌曲，曲调取自约翰·庞德·奥特威作曲的美国歌曲《梦见家和母亲》。

练习4　送别

♩ = 70

C调蓝调口琴第一把位

1= C 4/4

约翰·庞德·奥特威　曲

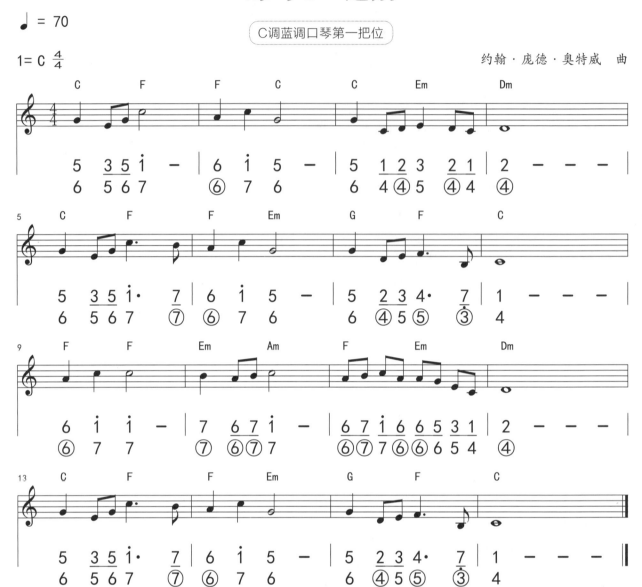

> · 曲谱上方的英文字母是和弦的符号。
>
> · 可以找你会吉他或者钢琴伴奏的朋友一起演奏一下。

第六天
吐音演奏法

一、吐音演奏法的要领

1. 吐音演奏法的要领

吐音简单来说就是，吹气的时候发"tu"、"ti"，吸气的时候发"du"、"di"等发音方式来吹奏口琴。注意这里说的是某个发声时的口腔和舌头的动作而已，**着重发"t"或者"d"的辅音，而不是后面的元音**。吐音时舌头的动作要小，瞬间发力，舌头完成吐音的瞬间便恢复标准单音的位置。你会发现在做吐音的时候，发"tu"和发"ti"音色上不一样的，这是因为元音的作用是改变口腔形状，不同的元音口腔内的形状是不同的，所以音色自然就不同了。

2. 何时使用吐音

情况一：一般乐句的第一个音需要做吐音，这是为了做出音头。

情况二：连续的吹或者吸气的时候需要用吐音将其隔开，这是为了表现音符的颗粒感。

3. 使用吐音技巧的几个错误

错误一：在乐曲里要么就不使用，要么就每一个音都使用。吐音的目的是为了断音和音头，并不是某一个曲子说要用吐音就得全部每个音都吐一遍，应该是需要吐的吐，不需要的就不吐。

错误二：吐音力度太大。吐音的力度是可大可小的，要依据个人对音乐的把握，过度使用吐音会显得僵硬，一点吐音不用也不能满足某些快节奏曲子的要求。

二、强化练习

练习1

♩ = 80

C调蓝调口琴第一把位

1= C 4/4

蓝调口琴网出品

练习2

♩ = 80

C调蓝调口琴第一把位

1= C 4/4

蓝调口琴网出品

练习3

蓝调口琴网出品

C调蓝调口琴第一把位

♩ = 80

1= C 4/4

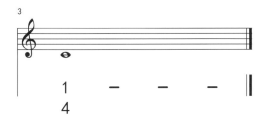

练习4

蓝调口琴网出品

C调蓝调口琴第一把位

♩ = 80

1= C 4/4

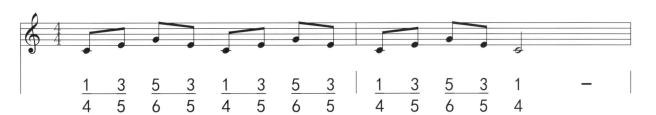

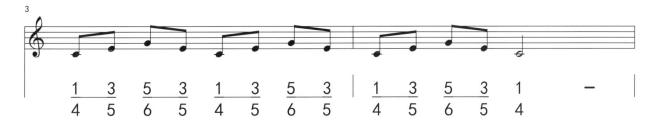

> · 音符越是密集的时候，要求吐音的力度越是轻巧，找到那种"四两拨千斤"的感觉。
>
> · 遇到比较快速的曲子，一定要先慢练再逐渐加快速度，切记！

三、常见的典型问题

1. 吐音时不能做出干净的单音

这是由于嘴唇过于紧张以至变形所致，吐音是口腔内部舌头的动作，不应该带动嘴唇的变形，更不应该引起脸颊的变形。

2. 吐音的时候感觉有些堵得慌

这是由于舌头的动作太大所致，记住，吐音是舌头轻巧的运动，且只发辅音不发元音，不要动作过大。

3. 吹气吐音没问题可是吸气吐音总是做不好

这是由于在做吸气吐音时，舌头位置后移所致，应当是在舌头完成吐音的瞬间便恢复放松的单音状态。

四、练习曲《Irish Washerwoman》

练习5 《Irish Washerwoman》

♩ = 80

C调蓝调口琴第一把位

1= C 6/8

爱尔兰民歌

4

| 4 | 2 | 4 | 6 | 5 | 4 | | 3 | 1 | 1 | 5 | 1 | 1 | | 3 | 1 | 3 | 5 | 4 | 3 | | 4 | 3 | 4 | 2 | 5 | 4 |
| ⑤ | ④ | ⑤ | ⑥ | 6 | ⑤ | | 5 | 4 | 4 | 3̣ | 4 | 4 | | 5 | 4 | 5 | 6 | ⑤ | 5 | | ⑤ | 5 | ⑤ | ④ | 6 | ⑤ |

8

| 3 | 1 | 1 | 1 |
| 5 | 4 | 4 | 4 |

·这是一首6/8拍的曲子，读作八六拍，以8分音符为一拍，每小节6拍。

·但是通常我们会把它看作：以附点四分音符为一拍，每小节两拍。

①　②

| 3 | 1 | 1 | 5 | 1 | 1 | | 3 | 1 | 3 | 5 | 4 | 3 |
| 5 | 4 | 4 | 3̣ | 4 | 4 | | 5 | 4 | 5 | 6 | ⑤ | 5 |

·这个曲子用到了低音的5，这里我们选择用第三孔的吹气音。

·因为第二孔的吸气音对于初学者来说有一定难度，在后面的课程中才涉及。

吹	1̣	3̣	⑤̣	1	3	5	1̇	3̇	5̇	1̈
C	1	2	3	4	5	6	7	8	9	10
吸	2̣	⑤̣	7̣	2	4	6	7	2̇	4̇	6̇

tenholes.com

第七天
手震音与手哇音

一、技巧要领

1. 技巧讲解

在我们演奏乐曲时，需要对音色做出修饰，于是用到了各种震音效果，通过手部动作可以做出简单而有效的手震音和手哇音的效果，其技巧要领如下：

| 第一步 | ·以两手接触的手掌部分为支点，将右手打开。 |

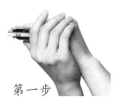
第一步

| 第二步 | ·在基本持琴姿势的基础上，将右手与左手合拢从而形成一个封闭的空腔。 |

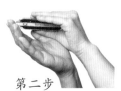
第二步

| 第三步 | ·重复前两步，使两只手在封闭和打开的两种状态下切换。 |

这样就可以获得手震音的效果。当手掌的开合速度比较慢的时候，就可以获得手哇音的效果。注意：**封闭的状态和打开的状态要对比强烈才能获得明显的效果。**

2. 使用场合

通常我们会在一个长音上使用手震音或者手哇音技巧，用来修饰音色。但这也不是绝对的，有时候你也可以在比较短的音符上使用这个技巧。下面我们就来练习一下吧。

练习1

♩ = 110

C调蓝调口琴第一把位演奏

1= C 4/4

蓝调口琴网出品

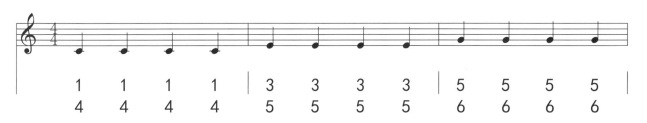

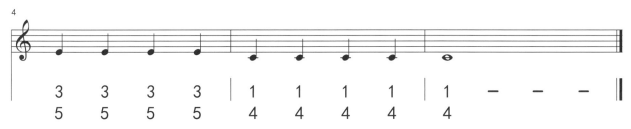

> ·注意：曲谱中的音符都是四分音符，但是实际上我们演奏的时候，每小节都是一口气，不要间断，要通过手震音技巧把音符分开成均匀的四分音符。

二、练习曲《俄亥俄河岸》

练习2　俄亥俄河岸

♩ = 80

C调蓝调口琴第一把位

1= C 4/4

西欧民歌

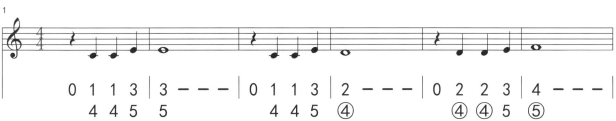

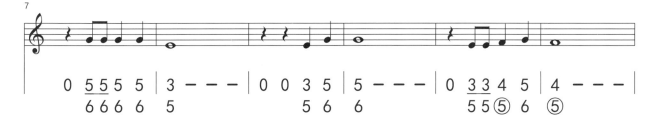

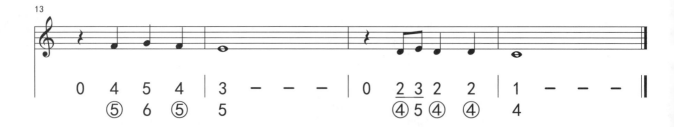

- 我并没有把手震音表示在曲谱中，因为我认为震音技巧要根据风格和自己的审美来选择使用，以及何种程度的使用。
- 在演奏这首曲子的时候，只有在全音符的长音上才去做手震音。
- 你可以试着用不同的频率来演奏，看看效果有什么不一样。

第八天
高音部分的演奏

一、了解高音区

前面的课程主要涉及了蓝调口琴中音部分的音，下面我们来了解一下口琴的高音区。

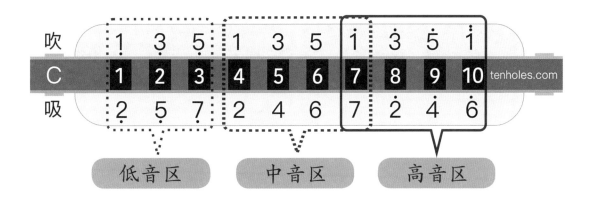

低音区　中音区　高音区

· 为了补齐一个八度的音阶通常会把第七孔也划入高音区。

· 注意观察高音区的音阶排列规律和中音区有何不同。

　　中音部分的音是比较容易演奏的，因为簧片的长度适中，发音容易，即使你的单音技巧还不是很娴熟，也可以把这部分音吹出来，但是当你开始演奏高音部分的时候，就会觉得不一样了。当你第一次演奏高音部分的时候会很不适应，甚至吸气的时候会产生啸叫，不要怀疑是琴出了问题，其实那是因为高音部分对单音气息的要求要比中音更高一些。**仔细想想标准单音的技巧，关键是口腔放松、气息下沉。**

二、强化练习

练习1

♩ = 90

1= C 4/4

C调蓝调口琴第一把位演奏

蓝调口琴网出品

1̇	2̇	3̇	4̇	5̇	6̇	1̇	—	1̇	6̇	5̇	4̇	3̇	2̇	1̇	—
7	⑧	8	⑨	9	⑩	10		10	⑩	9	⑨	8	⑧	7	

> · C调口琴的第10孔吹气音已经非常高了，在实际的演奏中第10孔使用的频率较低。

练习2

♩ = 90

1= C 4/4

C调蓝调口琴第一把位演奏

蓝调口琴网出品

1̇ 2̇	3̇·	2̇ 3̇	5	2̇	—	—	5	1̇·	7̇ 1̇	2̇	3̇	—	—	—
7 ⑧	8	⑧ 8	9	⑧			6	7	⑦ 7	⑧	8			

5

6 7 1̇	7 1̇ 2̇	1̇	5 5 5	—	4̇·	3̇ 2̇	1̇	3̇	—	—	—
⑥ ⑦ 7	⑦ 7 ⑧	7	6 6		⑨	8 ⑧	7	8			

练习3

蓝调口琴网出品

C调蓝调口琴第一把位演奏

♩ = 80

1= C 4/4

$\dot{1}$ $\dot{2}$ $\dot{1}$ $\dot{2}$ $\dot{3}$ — $|$ $\dot{2}$ $\dot{3}$ $\dot{2}$ $\dot{3}$ $\dot{4}$ — $|$ $\dot{3}$ $\dot{4}$ $\dot{3}$ $\dot{4}$ $\dot{5}$ — $|$ $\dot{5}$ $\dot{6}$ $\dot{5}$ $\dot{6}$ $\ddot{1}$ — $|$

7 ⑧ 7 ⑧ 8 ⑧ 8 ⑧ 8 ⑨ 8 ⑨ 8 ⑨ 9 9 ⑩ 9 ⑩ 10

$\ddot{1}$ $\dot{6}$ $\ddot{1}$ $\dot{6}$ $\dot{5}$ — $|$ $\dot{6}$ $\dot{5}$ $\dot{6}$ $\dot{5}$ $\dot{4}$ — $|$ $\dot{5}$ $\dot{4}$ $\dot{5}$ $\dot{4}$ $\dot{3}$ — $|$ $\dot{4}$ $\dot{3}$ $\dot{2}$ $\dot{3}$ $\dot{1}$ — $\|$

10 ⑩ 10 ⑩ 9 ⑩ 9 ⑩ 9 ⑨ 9 ⑨ 9 ⑨ 8 ⑨ 8 ⑧ 9 7

· 演奏高音区时切记：气息要下沉，口腔要放松，切勿像吸管那样嗦口琴。

三、练习曲《生日快乐》

练习4 生日快乐

♩ = 90

C调蓝调口琴第一把位演奏

1= C 3/4

帕蒂·史密斯·希尔
米尔德里德·J.希尔 曲

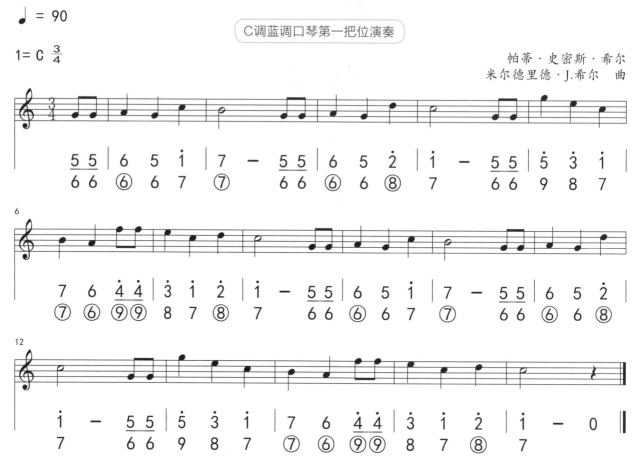

· 这是一首3/4拍的曲子，读作"四三拍"，意为：以四分音符为一拍，每小节三拍。

第一把位上的大调七声音阶

一、第一把位

在布鲁斯口琴上，第一把位指的是以第4孔（1孔、4孔、7孔、10孔）的吹气音为主音的把位。更简单来说，是以口琴的调子为主音的那个把位，比如C调口琴的第一把位就是演奏C调的乐曲。

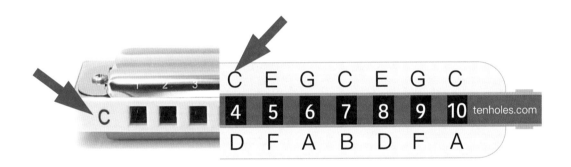

在布鲁斯口琴上一共有12个把位，听到这个你千万别害怕，并不是每一个把位都是常用的。对于布鲁斯口琴来说最常用的把位并不多，本书都会教给你的。第一把位用来演奏旋律性较强的民谣、流行等风格的乐曲非常适合，容易上手且好听。

二、大调七声音阶的构成

大调七声音阶由7个音构成，它们分别是：1（do）、2（re）、3（mi）、4（fa）、5（sol）、6（la）、7（si）。

1	2	3	4	5	6	7
Do	Re	Mi	Fa	Sol	La	Si

基于第一把位在我们学过的中音区和高音区，可以演奏出来两个八度的大调七声音阶，因此，掌握好它，记住每个音的位置，你便可以演奏很多好听的乐曲了。

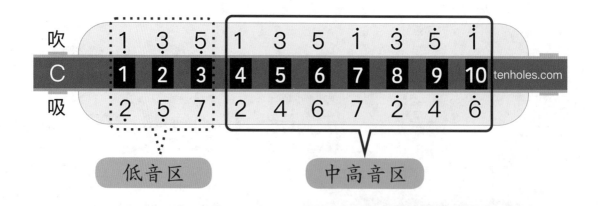

低音区

中高音区

· 熟记每一个音在乐器上的位置，每一条音阶在乐器上的位置，非常重要！

三、强化练习

练习1

♩ = 130

C调蓝调口琴第一把位演奏

1= C 4/4

蓝调口琴网出品

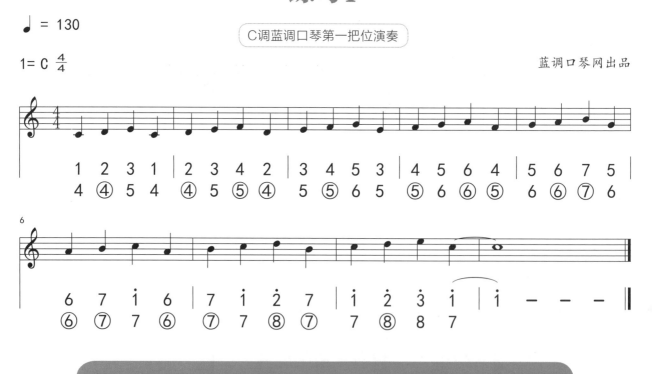

| 1 | 2 | 3 | 1 | 2 | 3 | 4 | 2 | 3 | 4 | 5 | 3 | 4 | 5 | 6 | 4 | 5 | 6 | 7 | 5 |
| 4 | ④ | 5 | 4 | ④ | 5 | ⑤ | ④ | 5 | ⑤ | 6 | ⑤ | 6 | ⑥ | ⑤ | 6 | ⑥ | ⑦ | 6 |

| 6 | 7 | i̇ | 6 | 7 | i̇ | 2̇ | 7 | i̇ | 2̇ | 3̇ | i̇ | i̇ | — | — | — |
| ⑥ | ⑦ | 7 | ⑥ | ⑦ | 7 | ⑧ | ⑦ | 7 | ⑧ | 8 | 7 |

· 音阶的练习非常重要，你越是熟悉音阶，你上手一首新乐曲的速度就越快。

练习2

♩ = 130

C调蓝调口琴第一把位

1= C 3/4

蓝调口琴网出品

1	3	5	2	4	6	3	5	7	4	6	i	5	7	2̇	6	i̇	3̇
4	5	6	④	⑤	⑥	5	6	⑦	⑤	⑥	7	6	⑦	⑧	⑥	7	8

7	2̇	4̇	i̇	3̇	5̇	6̇	4̇	2̇	5̇	3̇	i̇	4̇	2̇	7	3̇	i̇	6
⑦	⑧	⑨	7	8	9	⑩	⑨	⑧	9	8	7	⑨	⑧	⑦	8	7	⑥

2̇	7	5	i̇	6	4	7	5	3	6	4	2	5	3	1	1	—	—
⑧	⑦	6	7	⑥	⑤	⑦	6	5	⑥	⑤	④	6	5	4			

练习3

♩ = 70

C调蓝调口琴第一把位

1= C 4/4

蓝调口琴网出品

1 2 3 4 5 4 3 2 | 1 — — — | 2 3 4 5 6 5 4 3 | 2 — — — |
④ ④ 5 ⑤ 6 ⑤ 5 ④ | 4 | ④ 5 ⑤ 6 6 6 ⑤ 5 | ④

3 4 5 6 7 6 5 4 | 3 — — — | 4 5 6 7 1̇ 7 6 5 | 4 — — — |
5 ⑤ 6 ⑥ ⑦ ⑥ 6 ⑤ | 5 | ⑤ 6 ⑥ ⑦ 7 7 ⑥ 6 | ⑤

5 6 7 1̇ 2̇ 1̇ 7 6 | 5 — — — | 6 7 1̇ 2̇ 3̇ 2̇ 1̇ 7 | 6 — — — |
6 ⑥ ⑦ 7 ⑧ 8 ⑦ 6 | 6 | ⑥ ⑦ 7 ⑧ 8 ⑧ 7 ⑦ | ⑥

7 1̇ 2̇ 3̇ 4̇ 3̇ 2̇ 7 | 1̇ — — — ‖
⑦ 7 ⑧ 8 ⑨ 8 ⑧ ⑦ | 7

· 练习的时候应该想什么？

（1）练习的同时熟记每个音在口琴上的位置。

（2）吹响一个音的同时，在脑子里默念每一个音的唱名。

（3）将唱名、音高与音孔的位置对应起来并且逐渐熟记。

四、练习曲《Down By The Sally Gardens》

练习4　Down By The Sally Gardens

♩ = 65

C调蓝调口琴第一把位

1= C 4/4

爱尔兰民谣

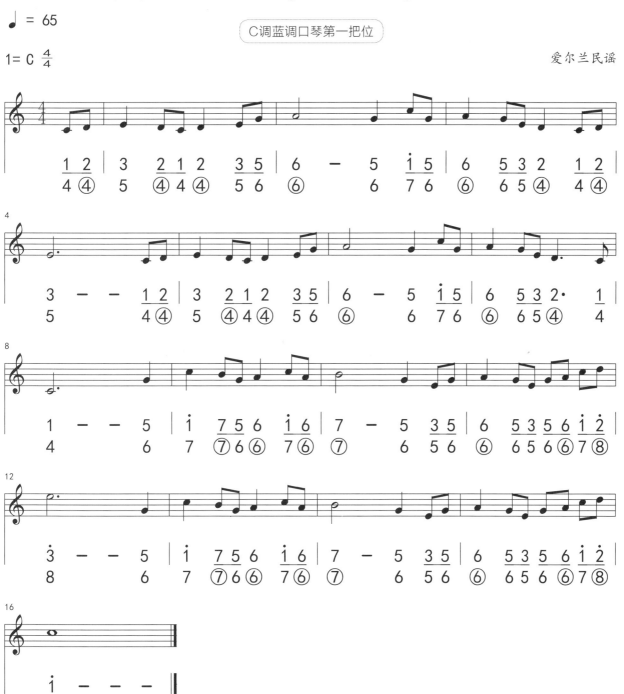

·这是一首简单好听的曲子，请反复聆听示范，把它演奏到接近示范的音色。

第十天

倚音演奏法

一、技巧讲解

当我们吹或者吸某一个音孔的时候，快速地切换到相邻的音孔（一般是右边的音孔）并快速回到原来音孔，这时候就会做出来倚音的效果。比如，先吸响第六孔的"6"，接下来保持气流不断，快速向右吸响第七孔的"7"并快速回到吸气第六孔，你就可以获得一个倚音。

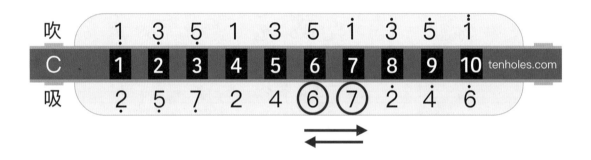

下面我们就给上节课学的那首简单好听的《Down By the Sally Gardens》，加上倚音装饰音。

二、练习曲

练习1　加入倚音之后的《Down By the Sally Gardens》

♩ = 70

C调蓝调口琴第一把位

1= C 4/4

蓝调口琴网出品

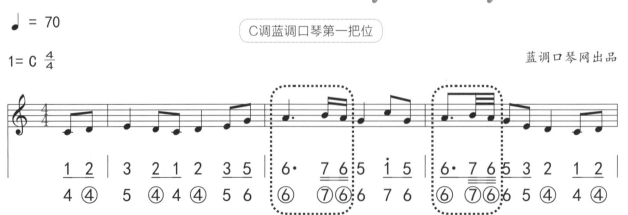

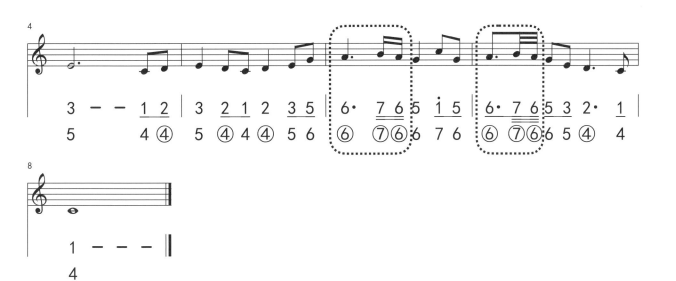

· 请对比上节课中没有使用倚音的演奏效果有何不同。

练习2　Mountain faraway

♩ = 80

C调蓝调口琴第一把位

1= C 3/4

张晓松　曲

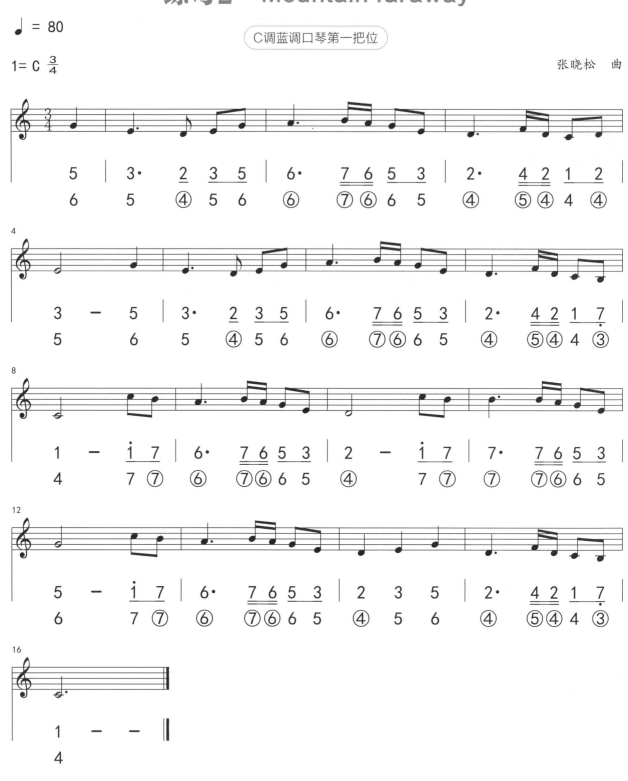

· 这种倚音技巧要酌情使用，有的曲子适合就用，不适合的就不要画蛇添足。

6̣与PADDY调音的口琴

一、了解低音部分

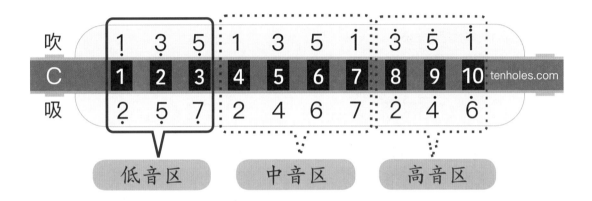

在布鲁斯口琴上，123孔是低音部分，仔细观察发现低音部分的音似乎有一些疑惑：

疑惑一：第二孔吸气和第三孔吹气都是5（sol）。

解释： 这两个5隶属的和弦不同，第二孔吸气5是五级和弦（5、7、2）中的根音；而第三孔吹气5是一级和弦（1、3、5）中的五音。低音部分有两个重复的5是为了更好地表现和弦，在后续的课程中我们会详细讲解。

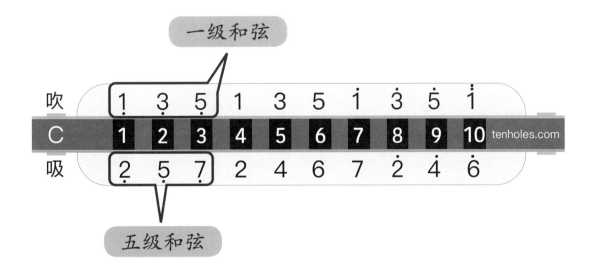

疑惑二：没有4（fa）和6（la）。

解释： 4和6都可以通过"压音"技巧来获得。这个技巧有一定难度，在后续课程中会详细讲解。事实上在演奏第一把位的时候，4使用频率是比较低的，而有一种调音方式的口琴可以直接演奏出来6，下面我们就来了解一下。

二、PADDY RICHTER调音的口琴

1. 了解PADDY RICHTER调音方式

PADDY RICHTER调音方式由著名口琴演奏家Brendan Power发明，它与常规调音的布鲁斯口琴唯一的区别就是：第三孔吹气改为6（la）。这样一来，我们可以轻松在低音部分获得一个完美音色的6，还可以在低音部分做出来一个小和弦（6、1、3）。PADDY RICHTER调音方式的口琴在其他把位上也有着不一样的表现，后续我们会讲到其他把位的演奏。

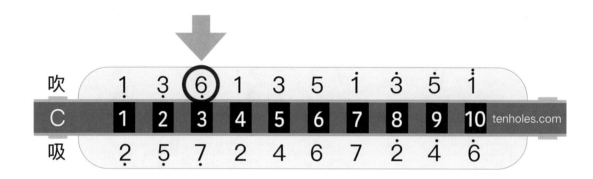

2. 关于PADDY RICHTER调音口琴的正确理解

一方面，使用PADDY RICHTER调音口琴可以不需要压音就获得一个完美音色的6，这可以满足你演奏大量的流行乐曲的诉求，所以建议大家还是要有一把的。

另一方面，我们并不是为了不学习压音才使用PADDY RICHTER调音口琴的，而是为了获得适合一些风格的音色表现。后续的课程中，你将学会在常规调音的口琴上演奏压音技巧，解锁更多精彩的音乐风格和表现方式。

另外，在选购PADDY RICHTER调音口琴时，一定要选择原生簧片的口琴，所谓的原生簧片指的是口琴簧片生产出来就是那个音，而不是经过人工打磨后改变原本的音高，后者会极大破坏簧片的性能。

三、练习曲

练习1　Danny Boy（节选）

♩ = 57

C调PADDY口琴第一把位

1= C 4/4

蓝调口琴网出品

练习2 Five Hundred Miles（节选）

C调PADDY口琴第一把位

♩ = 100

蓝调口琴网出品

1= C $\frac{4}{4}$

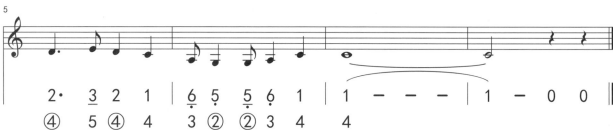

- 很快我们就会学到"压音"技巧，也可以通过压音来获得6，但是压音技巧需要一些时间打磨，才能压得好听。
- 使用PADDY RICHTER调音口琴进行演奏，是为了获得音色更为统一的6，而不是为了逃避学习压音。

我与Brendan Power在上海乐器展

大调五声音阶

一、大调五声音阶的构成

大调五声音阶由五个音构成：1（do）、2（re）、3（mi）、5（sol）、6（la）。下图中标注了第一把位中音区五声音阶的位置，请你把低音区和高音区五声音阶的位置也圈出来吧，然后请记住它们。

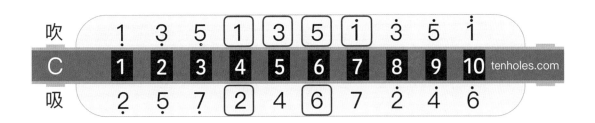

二、强化练习

练习1

C调蓝调口琴第一把位

♩ = 65

1= C $\frac{2}{4}$

蓝调口琴网出品

1 2 3 5 | 6 — | i 6 5 3 | 2 — |

3 5 6 i | 2 — | 3 2 i 6 | i — ‖

・音阶是我们表现音乐的基本语汇，仔细体会大调五声音阶给人的听觉感受。

・从这节课开始，让我们把乐谱中的吹吸位置示意去掉，大家尝试只看着简谱或者五线谱演奏，
提高识谱能力就需要多看谱。

练习2

♩ = 65

1= C 2/4

蓝调口琴网出品

练习3 茉莉花

♩ = 80

C调蓝调口琴第一把位

1= C 4/4

中国民歌

・练习过程中切忌：

（1）只是机械记住了该条练习在口琴上的位置。

（2）脑子里并没有反映出来每个演奏的音符是什么。

（3）脑子里没有反应出来每个音符在口琴上的位置。

练习4　小燕子

♩ = 80

C调蓝调口琴第一把位

1 = C $\frac{4}{4}$

王云阶　曲

$\underline{3\ 5}\ \dot{1}\ \underline{6\ 5}\ -\ |\ \underline{3\ 5}\ 6\ \underline{1\ 5}\ -\ |\ \dot{1}\cdot\ \underline{\dot{3}\ \dot{2}}\ \dot{1}\ |\ \underline{\dot{2}\ \dot{1}}\ 6\ \underline{1\ 5}\ -\ |$

$3\cdot\ \underline{5}\ 6\ \underline{5\ 6}\ |\ \dot{1}\ \underline{\dot{2}}\ 5\ 6\ -\ |\ \underline{3\ 2}\ 1\ 2\ -\ |\ 2\ \underline{2\ 3}\ 5\ 5\ |$

$\dot{1}\ \underline{2}\ 3\ 5\ -\ \|$

练习5　小城故事（节选）

♩ = 80

C调蓝调口琴第一把位

1 = C $\frac{4}{4}$

翁清溪　曲

$3\cdot\ \underline{5}\ \underline{6\ 5}\ \underline{6\ \dot{1}}\ |\ 5\ -\ -\ -\ |\ 5\cdot\ \underline{6\ 3}\ \underline{2\ 3\ 5}\ |\ 2\ -\ -\ -\ |$

$2\cdot\ \underline{3}\ 5\ \dot{1}\ |\ 6\ \underline{6\ \dot{1}}\ 6\ 5\ |\ 5\ \underline{5\ 2}\ 3\ 2\ |\ 1\ -\ -\ -\ \|$

· 高效练习建议：

（1）先唱谱，再吹奏。

（2）先试着自己演奏，再听示范。

三、练习曲《茉莉花》

练习6　茉莉花

♩ = 80

C调蓝调口琴第一把位

1= C 4/4

中国民歌

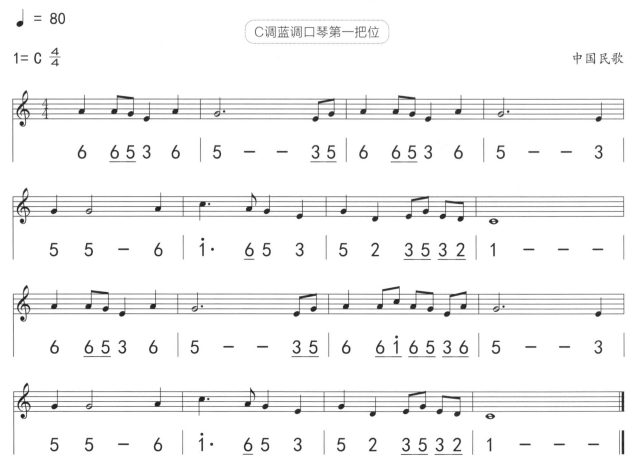

- ·音阶是我们表现音乐的基本语汇，仔细体会大调五声音阶给人的听觉感受。
- ·在练习过程中，一定要做到：记忆每个音的位置；记忆每个音的唱名；记忆每个音的音高。

第十三天
大跨度的跨孔演奏

一、跨孔演奏的要点

前面的课程中所提供的练习，大多都是在相邻的孔移动较为简单，但有时候当我们需要演奏较大音程的时候，就需要进行大跨度的跨孔演奏。比如下面的这条练习中，用虚线框住的部分就需要我们从第四孔吹气衔接到第七孔吹气。

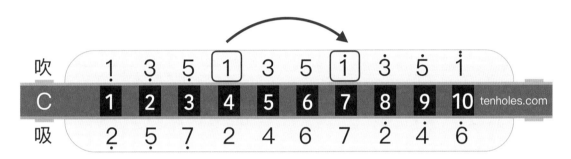

练习1

C调蓝调口琴第一把位

♩ = 75

1= C 4/4

蓝调口琴网出品

· 跨孔演奏的要点是：

（1）演奏得是干净、饱满的单音，不能模棱两可。

（2）移动时嘴唇不要离开口琴，保持放松，方便嘴唇在口琴上滑动。

（3）移动到目标孔的动作要快速、准确，不能拖沓。

（4）移动过程中终止吹气或者吸气，不然会吹响经过的音孔。

二、练习曲

练习2　海滩

♩ = 80

C调蓝调口琴第一把位

1= C $\frac{4}{4}$

蓝调口琴网出品

练习3 看海的街道

♩ = 100

C调蓝调口琴第一把位

1= C 4/4

久石让　曲

0 3 | i̲ 0 3 7 0 3 | 6 5 4 5 0 1 | 2 4 6 i̲ 7 5 3 2 | 3 — — 0 3 |

i̲ 0 3 7 0 3 | 6 5 4 5 0 3 | 2 4 6 i̲ 2̇ 3̇ 7 5 | 6 — — — ‖

练习4 爱情故事

♩ = 75

C调蓝调口琴第一把位

1= C 4/4

弗朗西斯·莱　曲
蓝调口琴网出品

i̲ 3 3 i̲ i̲ — | 0 3 3 i̲ i̲ 3 4 3 | 2 2 2 7 7 — | 0 2 2 7 7 2 3 2 |

1 1 1 6 6 — | 0 1 1 6 6 1 2 1 | 7̣ 7̣ 7̣ 5 5 — | 0 6 7 4 |

i̲ 3 3 i̲ i̲ — | 0 3 3 i̲ i̲ 3 4 3 | 2 2 2 7 7 — | 0 2 2 7 7 2 3 2 |

1 1 1 6 6 — | 0 1 1 6 6 1 2 1 | 7̣ 7̣ 7̣ 3 3 — | 3 — — — ‖

> · 如果你一开始并不能准确无误地做到跨孔演奏，请不要气馁，因为这个本就是一个熟能生巧的
>
> 过程，只要保持练习肯定会越来越熟练。

第十四天

玩转第一把位与节拍器的使用

一、节拍器的使用

1. 节拍器的种类

节奏的准确是音乐很重要的一个元素，为了做到节奏准确无误，我们需要使用节拍器来辅助我们进行练习。传统的节拍器是机械结构的，也有形形色色的电子节拍器，除此之外，在智能手机上都可以下载到各种节拍器app，这些都可以用，根据个人喜好进行选择。

机械节拍器 　　电子节拍器 　　节拍器*app*

2. 如何使用节拍器

下面我以iPhone手机里的节拍器app（专业节拍器）为例来说明一下：

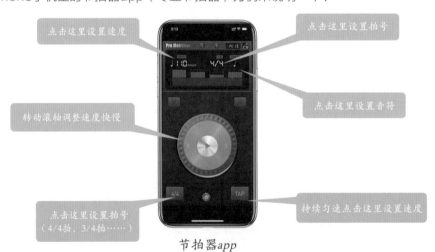

节拍器*app*

经过这些天的学习，相信你对下面这张图已经非常熟悉了，请大家一定要熟记这张图中每一个音符的位置，下面给大家提供了更多的第一把位上的练习，跟着节拍器来练习这些好听的旋律吧。

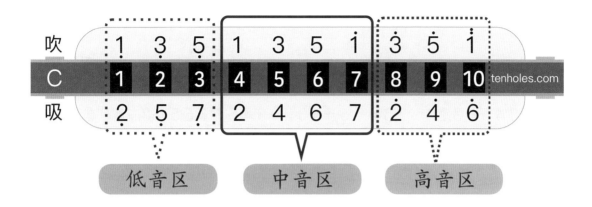

二、强化练习

练习1

C调蓝调口琴第一把位

♩ = 90

1= C $\frac{4}{4}$

蓝调口琴网出品

练习2

\quad = 70

C调蓝调口琴第一把位

1= C $\frac{3}{4}$

蓝调口琴网出品

$\underline{1\ 2\ 3\ 4}\ \underline{5\ 4\ 3\ 2}\ |\ \underline{2\ 3\ 4\ 5}\ \underline{6\ 5\ 4\ 3}\ |\ \underline{3\ 4\ 5\ 6}\ \underline{7\ 6\ 5\ 4}\ |\ \underline{4\ 5\ 6\ 7}\ \underline{\dot{1}\ 7\ 6\ 5\ 4}$

$\underline{5\ 6\ 7\ \dot{1}}\ \underline{\dot{2}\ \dot{1}\ 7\ 6\ 5}\ |\ \underline{6\ 7\ \dot{1}\ \dot{2}}\ \underline{\dot{3}\ \dot{2}\ \dot{1}\ 7\ 6}\ |\ \underline{7\ \dot{1}\ \dot{2}\ \dot{3}}\ \underline{\dot{4}\ \dot{3}\ \dot{2}\ \dot{1}\ 7}\ |\ \underline{\dot{1}\ \dot{2}\ \dot{3}\ \dot{4}}\ \underline{\dot{5}\ \dot{4}\ \dot{3}\ \dot{2}\ \dot{1}}$

> · 这条练习中的音符与练习1一模一样，只是节奏加快了一倍。
>
> · 演奏练习较快速的16分音符的时候，可以先在慢速下演奏再逐渐加快。

练习3

\quad = 90

C调蓝调口琴第一把位

1= C $\frac{4}{4}$

蓝调口琴网出品

$\underline{1\ 3\ 2\ 4}\ \underline{3\ 5\ 4\ 6}\ |\ \underline{5\ 7\ 6\ \dot{1}}\ \underline{7\ \dot{2}\ \dot{1}}\ |\ \underline{\dot{1}\ 6\ 7\ 5}\ \underline{6\ 4\ 5\ 3}\ |\ \underline{4\ 2\ 3\ 1}\ \underline{2\ 7\ 1}$

练习4

\quad = 70

C调蓝调口琴第一把位

1= C $\frac{2}{4}$

蓝调口琴网出品

$\underline{1\ 3\ 2\ 4}\ \underline{3\ 5\ 4\ 6}\ |\ \underline{5\ 7\ 6\ \dot{1}}\ \underline{7\ \dot{2}\ \dot{1}}\ |\ \underline{\dot{1}\ 6\ 7\ 5}\ \underline{6\ 4\ 5\ 3}\ |\ \underline{4\ 2\ 3\ 1}\ \underline{2\ 7\ 1}$

练习5

♩ = 70

C调蓝调口琴第一把位

1= C 2/4

蓝调口琴网出品

练习6

♩ = 50

C调蓝调口琴第一把位

1= C 3/4

蓝调口琴网出品

· 练习较快速乐句的方法：

（1）先在自己能把控的较慢速度上将乐句足够熟悉，再慢慢加速。

（2）分段练习，甚至是一个小节一个小节地练习，然后再合到一起。

· 这节课中的很多练习都是有一定难度的，可以作为长期练习的内容，而不是苛求自己一天之内全部掌握。

· 把这些作为日常练习的同时，你仍然可以继续下面课程的学习。

三、练习曲《What a Wonderful World》

练习7　What a Wonderful World

♩ = 60

C调蓝调口琴第一把位

1= C 4/4

乔治·戴维·韦斯　曲
蓝调口琴网出品

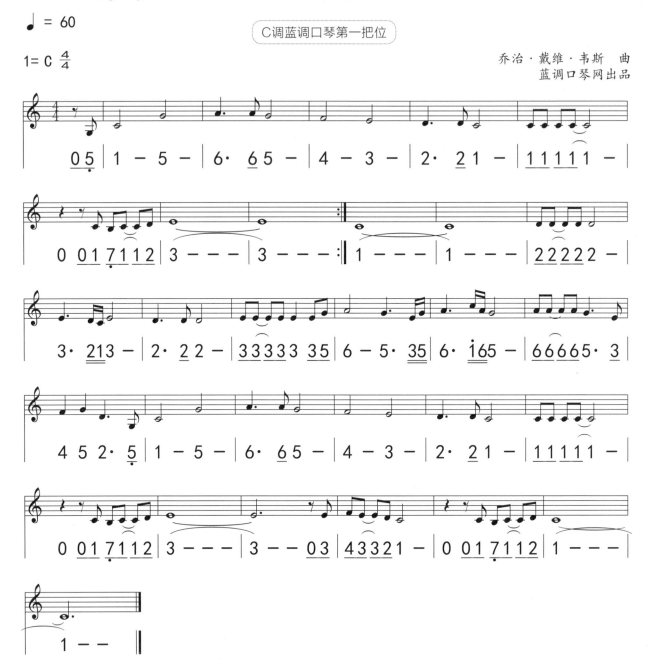

第十五天
第二把位演奏法

其实，布鲁斯口琴本来不叫布鲁斯口琴，我们知道它发源于19世纪中叶的欧洲，起初被设计出来是用于演奏欧洲传统民间音乐的，只是叫作口琴。

后来口琴流传到美国后，压音等技巧得到广泛应用，第二把位和其他把位的演奏得到成熟开发。在口琴上通过压音技巧获得的音色十分独特，用于演奏Blues（布鲁斯，又译作蓝调）音乐十分合适，于是它在Blues音乐里的身份地位逐渐得到了确立，并逐渐伴随着布鲁斯风格的音乐风靡全世界，所以现在我们更多称之为布鲁斯口琴。

用布鲁斯口琴玩Blues音乐，最常见的是在第二把位上来进行演奏的，接下来就让我们开始学习第二把位，带你进入Blues音乐的神奇世界！

一、了解第二把位

1. 第二把位上的音符排列

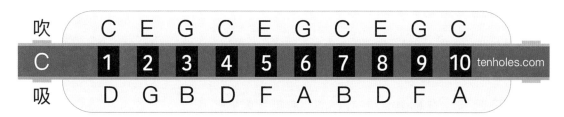

C调口琴音名位置图

上图是C调口琴上的音名排列，当我们以第四孔吹气C为主音1（大调的主音唱作"do"）的时候，就是我们之前一直在学习的第一把位。现在我们将第二孔的吸气音G看作主音1（do），于是得到下面这个唱名排列位置图，这就是"第二把位"，又称作**交叉把位**（Cross Harp）。

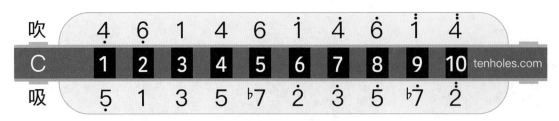

第二把位唱名位置图

各个调口琴对应其二把位上的调子如下：

口琴调子	第二把位调子
C	G
♭D	♭A
D	A
♭E	♭B
E	B
F	C
♭G	♭D
G	D
♭A	♭E
A	E
♭B	F
B	♭G

- 音名：自然界特定震动频率的音都有一个独立的名字，比如我们把每秒钟振动频率为440次的音叫作A，即A=440。其他的音也一样，C、#C、D、#D……等等，这些用英文字母命名的称为**音名**。

- 唱名：唱名是把某一个音名唱做什么，比如我们把C唱做"do"用"1"来表示，D唱做"re"用"2"来表示……1、2、3、4、5……便是**唱名**。

- 在一个乐器上，比如布鲁斯口琴，每一个音孔内吹吸的音名是固定的，但是唱名会随着我们改变演奏的把位而改变。

2. 第二把位上的"困惑"

仔细观察第二把位唱名位置图，你肯定觉得这个把位音符排列有点"问题"，其实这些"问题"恰恰是第二把位的优势。

问题一：低音"7"在哪里啊？中音"2"在哪里啊？

解释：低音"7"和中音"2"都可以通过一个叫作**压音**的技巧获得，这个技巧是演奏Blues音乐的核心，在后面课程里我们会系统学习。

问题二：第五孔吸气是"♭7"而不是"7"，这可怎么办？

解释：不是所有的音阶里都必须有"7"，在布鲁斯音乐相关的音阶里"♭7"是最具特色的音之一，第二

把位上我们可以轻松获得。

问题三：为什么第二孔吸气和第三孔吹气都是"1"？

解释：那两个重复的"1"在演奏和弦的时候，所隶属的和弦不同，第二孔吸气"1"是一级和弦135（吸气234孔）里面的"1"，第三孔吹气"1"是四级和弦461（吹气123孔）里面的"1"，这两个和弦对于演奏布鲁斯风格至关重要！

二、强化练习

练习1

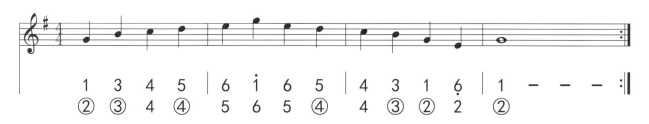

♩ = 112

1= G $\frac{4}{4}$

C调蓝调口琴第二把位演奏

蓝调口琴网出品

- ·在接下来的几节课里，我会给出来每个音的吹吸位置标记，但千万不要依赖这个来演奏，一定要看着谱子演奏，简谱或者五线谱都可以。
- ·如果看简谱的话，同一位置的唱名与第一把位不同，请尽快熟记第二把位音的唱名。

练习2

蓝调口琴网出品

♩ = 80

C调蓝调口琴第二把位演奏

1= G 4/4

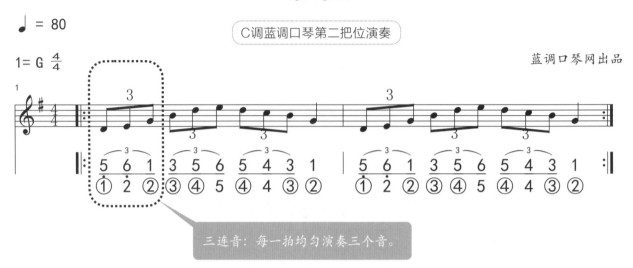

三连音：每一拍均匀演奏三个音。

> · 你在演奏第1、2、3孔吸气的时候，很可能觉得特别不舒服，甚至有的同学会吸不响。这是因为布鲁斯口琴低音部分这几个孔的簧片较长，对于气息很敏感，如果你没有按照前面课程养成很好的单音演奏方法的话，建议到前面讲解单音的课程仔细复习一下。
>
> · 记住：不要用嘴巴"嗨"，要用身体来吸气，缓缓让气流流入身体。

练习3

♩ = 70

C调蓝调口琴第二把位

1= G 4/4

蓝调口琴网出品

三、初学第二把位一定要注意的

1. 每个位置上音的唱名需要重新记忆

在口琴同样的位置上，第二把位与第一把位的唱名不同，这其实是一个转调演奏的概念，请大家务必将第二把位上每一个音孔的唱名熟记，如下图：

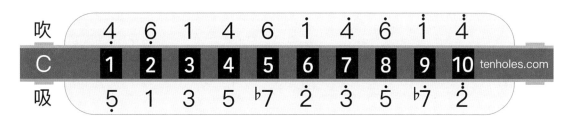

第二把位唱名位置图

2. 低音部分1、2、3孔的吸气声音发闷、偏低甚至不发声

你会发现自己在演奏第1、2、3孔的吸气音时很不舒服，音色发闷不容易吸响，有的音准都偏低很多，甚至吸不出来声音，都怀疑是不是自己的口琴有问题，这是为什么？从物理结构上来说，这是由于簧片的构造导致的。由于越是靠近低音部分的簧片越长，这时簧片越敏感，出现压音的趋势越强，所以很容易就有压音的趋势，在没有掌握标准单音演奏方法时就容易声音发闷甚至不响。

3. 如何吸好第1、2、3孔

第一，你可以先慢慢用标准的单音动作吹响二孔然后再吸气，这时候要有意识地感觉你的口腔不要变形。第二，吸响第二孔，无论是多么难听都要吸响，然后慢慢把下巴扬起，一直到你的眼睛可以看到天花板为止，注意这个过程嘴唇与口琴的角度保持不变，只是下巴扬起带动头抬起，身体不要后仰，你会在最后发现你的声音变高了，尤其是没有力气的一瞬间，这时候的口型就是我们要的，记住它，然后在常态下尝试。

四、练习曲《Country #1》

练习4　Country #1

♩ = 112

1= G 4/4

C调蓝调口琴第二把位

张晓松　曲

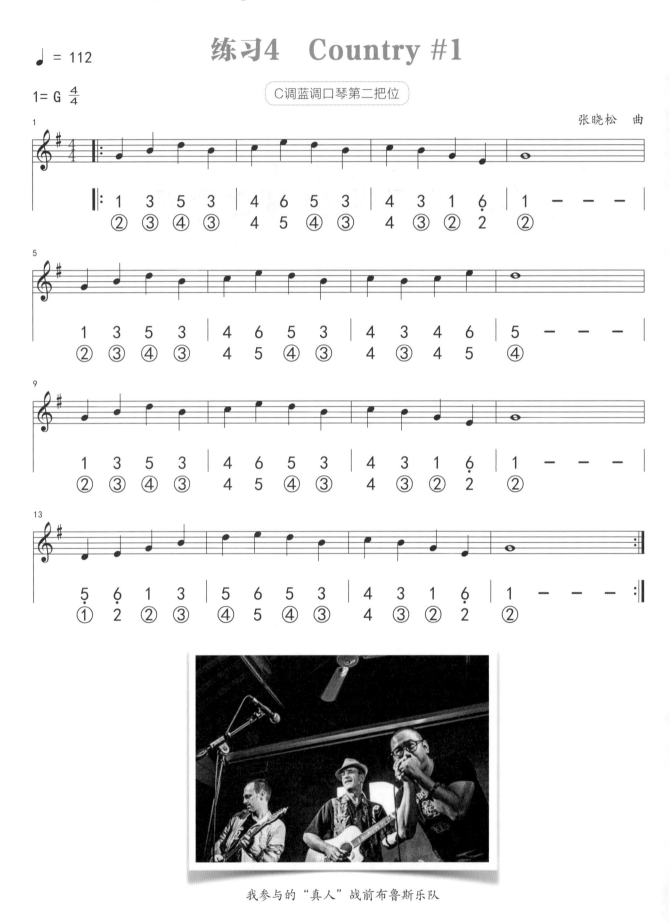

我参与的"真人"战前布鲁斯乐队

第十六天

基本布鲁斯节奏：SHUFFLE

一、关于布鲁斯音乐

布鲁斯是英文blues的中文音译，Blues是一种源于美国黑人的音乐风格，他孕育了摇滚乐和爵士乐，影响了当今几乎全世界的流行音乐。著名芝加哥布鲁斯音乐的奠基人Willie Dixon曾经说过：

"Blues is the root, the others are fruits！"

意思是，布鲁斯是根，其他的音乐都是果实。这句话真的不为过，当代美国音乐的基础就是Blues，爵士、摇滚、乡村音乐、福音音乐、灵魂乐等等，这些都是由布鲁斯演化出来的，或者受到布鲁斯巨大影响而形成的。

在布鲁斯音乐中，布鲁斯口琴有着非常重要的地位和表现，布鲁斯口琴虽然是欧洲人发明的，但是真正让他风靡世界的却是那些玩布鲁斯音乐的美国黑人，从Sonny Terry 到Sonny Boy Williamson，从Little Walter到James Cotton，他们都诠释了蓝调口琴在布鲁斯音乐中的重要地位。

二、SHUFFLE

布鲁斯音乐是关于节奏律动的音乐，布鲁斯音乐中最基本的一个律动就是shuffle，很多著名的布鲁斯歌曲都是shuffle的律动，比如Muddy Waters的"I'm Ready"、Sonny Boy Williamson 的"Don't Start Me Talking"、Howling Wolf 的"Spoonful"，等等。在很多布鲁斯风格的乐谱中你会看到这个符号：

它的意思就是，曲谱中的八分音符要演奏成shuffle或者swing八分音符。接下来我们分三步来讲解，如何演奏出shuffle节奏律动。

第一步，我们把每一拍均匀地分成三份，这样的音称为三连音，唱成："哒-哒-哒"。

> · Shuffle节奏的基础是首先把三连音做准确了。
>
> · 三连音中的三个音如同正三角形的三个边一样。

第二步，把中间的"哒"音唱作"啊"，三个音就是"哒—啊—哒"。

第三步，把上一步里的第一个音"哒"和第二个音"啊"连在一起唱作"哒—"，第三个音唱哒，这就是shuffle了。

下面拿起你的口琴，来做下面的练习，体会一下shuffle律动。

练习1

♩ = 100

1= G 4/4

蓝调口琴网出品

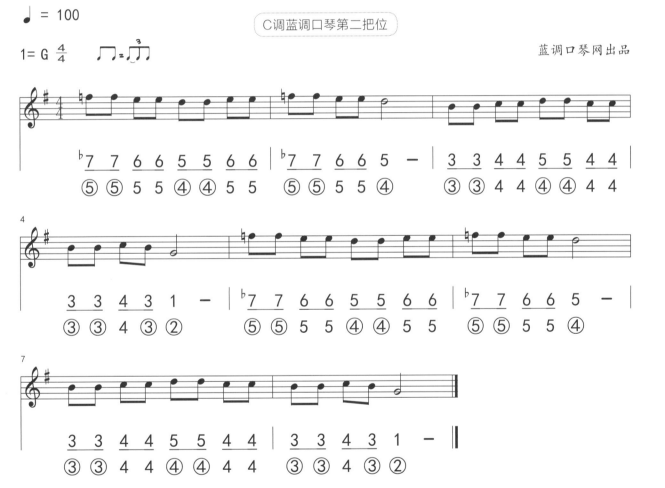

> · 在演奏Shuffle节奏的时候，遇到同音反复的话（比如【练习1】的大多数音符），需要使用吐音技巧，用来将音符演奏得有颗粒感。
>
> · 遇到第二把位上的1（do），通常使用第二孔的吸气，除非特殊说明。

练习2

蓝调口琴网出品

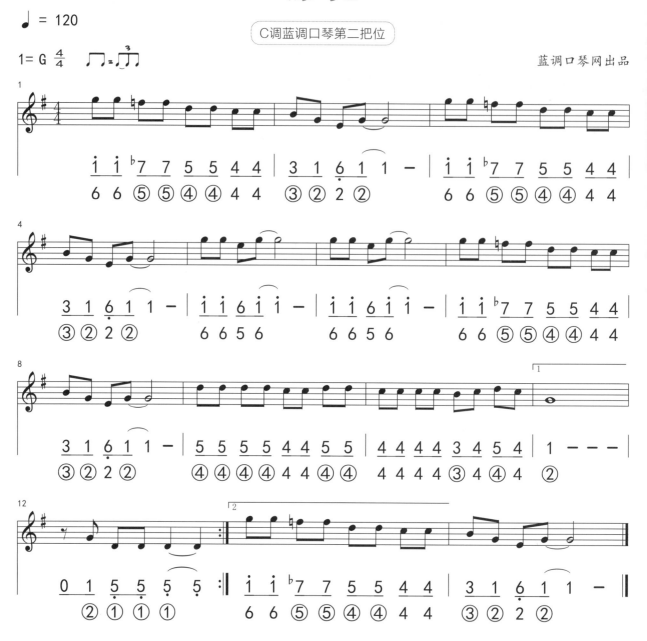

· 上面乐谱中，在反复符号之前的两个小节上方，标注有"1"，我们称为"1号房子"，意思是第一遍演奏这一部分，反复之后到了这里的时候，跳过"1号房子"演奏"2号房子"的部分。

三、练习曲《Blues #2》

练习3　Blues #2

♩ = 120

C调蓝调口琴第二把位

1= G 4/4

张晓松　曲

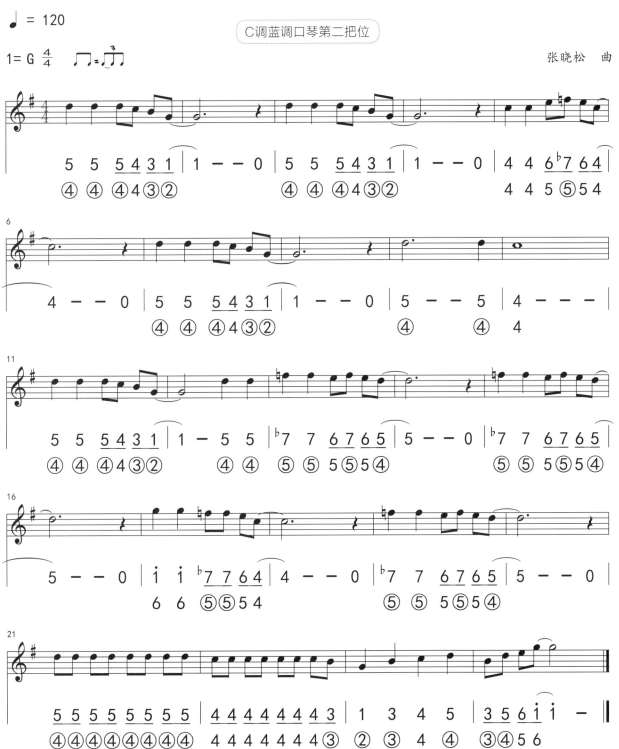

四、聆听指南

　　一种音乐风格就好比是一种语言，学习语言最重要的是聆听，当你听得足够多了，自然就会说了。所以，大家一定要多听音乐，下面就给大家列举出一些经典的布鲁斯风格口琴大师的专辑。

第十七天
12小节布鲁斯

一、了解12小节布鲁斯

12小节布鲁斯是一种和弦进行的方式，也是布鲁斯音乐中最常见的一种形式，掌握好12小节布鲁斯对于玩这种音乐至关重要。

1. 12小节布鲁斯中用到的和弦

传统12小节布鲁斯中通常用到三个级数的和弦，他们分别是一级、四级、五级。由于在布鲁斯音乐中和弦性质通常是属七和弦，所以，1、4、5级和弦的构成音分别如下：

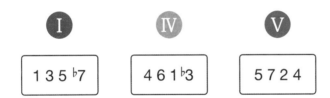

2. 12小节布鲁斯的结构

12小节布鲁斯，顾名思义，以12小节为一个循环。下面我们将12小节布鲁斯分为三行，每行四个小节，1、4、5级和弦分别所在的位置如下：

12小节布鲁斯结构

如果是G调的12小节布鲁斯的话就是这样的：

G调12小节布鲁斯

注意：最后一个小节是5级和弦，这个和弦促使乐曲回到第一个小节，开始新的一遍，循环往复，如果乐曲结束的话，第十二小节就得是一级和弦，这样才能解决（如下图）：

12小节布鲁斯的结构

下面的练习1就是一首标准的12小节布鲁斯，来体会一下吧。

练习1

C调蓝调口琴第二把位

♩ = 120

1= G 4/4

蓝调口琴网出品

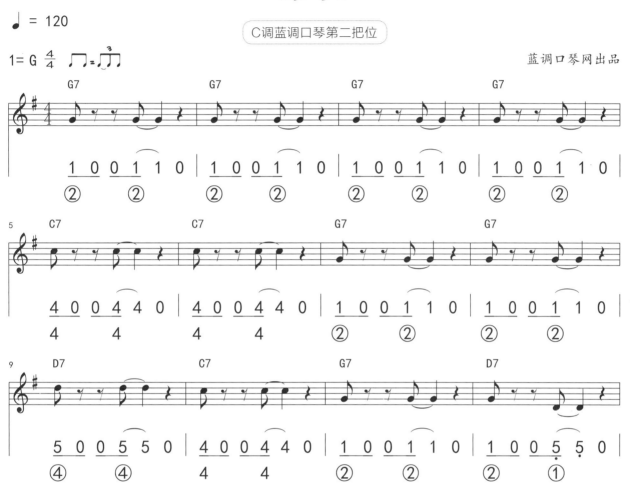

·这是一个标准的12小节布鲁斯，在每一个和弦对应的小节上，我们只使用了该和弦的根音来演奏，根音就是该和弦的1音，仔细体会听觉上的效果，并且熟记这种听觉效果。

二、练习曲《First Boogie》

练习2 First Boogie

♩ = 120

C调蓝调口琴第二把位

1= G 4/4 ♪ = ♪♪³

张晓松　曲
蓝调口琴网出品

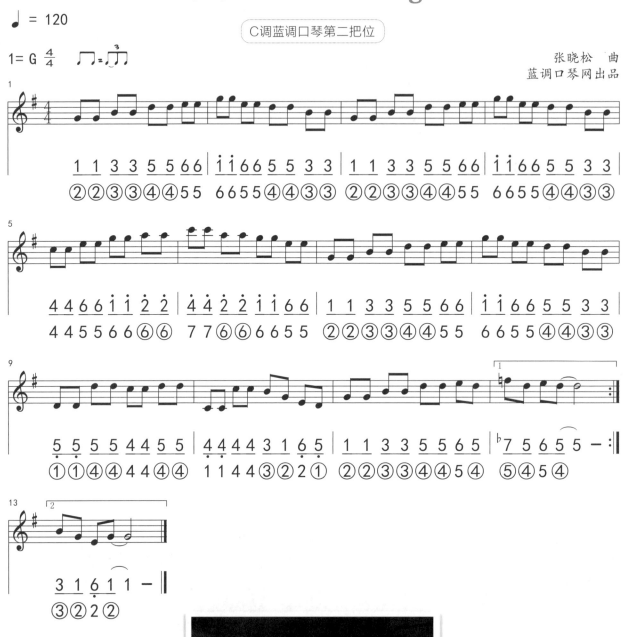

1 1 3 3 5 5 66 | 1̇ 1̇ 6 6 5 5 3 3 | 1 1 3 3 5 5 66 | 1̇ 1̇ 6 6 5 5 3 3 |
② ② ③ ③ ④ ④ 5 5 6 6 5 5 ④ ④ ③ ③ ② ② ③ ③ ④ ④ 5 5 6 6 5 5 ④ ④ ③ ③

4 4 6 6 1̇ 1̇ 2̇ 2̇ | 4̇ 4̇ 2̇ 2̇ 1̇ 1̇ 6 6 | 1 1 3 3 5 5 66 | 1̇ 1̇ 6 6 5 5 3 3 |
4 4 5 5 6 6 ⑥ ⑥ 7 7 ⑥ ⑥ 6 6 5 5 ② ② ③ ③ ④ ④ 5 5 6 6 5 5 ④ ④ ③ ③

5̣ 5̣ 5 5 4 4 5 5 | 4̇ 4̇ 4 4 3 1 6̣ 5̣ | 1 1 3 3 5 5 6 5 | ♭7 5 6 5 5 5 — :
① ① ④ ④ 4 4 ④ ④ 1 1 4 4 ③ ② 2 ① ② ② ③ ③ ④ ④ 5 ④ ⑤ ④ 5 ④

2.

3 1 6̣ 1 1 — ‖
③ ② 2 ②

我与中文布鲁斯唱作人杭天

第十八天
揭开压音技巧神秘的面纱

一、压音介绍

压音，英文名字叫作Bending，这个技术是布鲁斯口琴的灵魂所在，有了压音我们才能演奏那些看似不存在的音，有了压音我们才能够演奏圆滑的滑音，有了压音我们才能制作很多很多的效果，创造无穷无尽的布鲁斯乐句。压音简单说就是让你演奏的那个音降低，压音又分为吸气压音和吹气压音两种，下图为通过压音可以获得的C调口琴音名位置图：

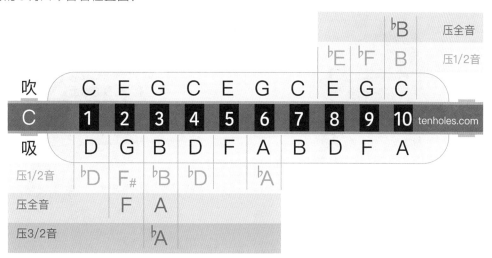

1. 吸气压音

低音部分即1到6孔可以进行吸气压音。注意到1到6孔的吹气音比吸气音要低，所以能将吸气音压下来，压音后音高的区间是介于吹气音和吸气音之间的音。如C调口琴的三孔，吹气音为G，吸气音为B，那么按照12平均率吸气压音可以作出G到B之间的音，即♭B、A、♭A三个音。

事实上G到B之间有无数个音，但是我们只是按照12平均率的标准来衡量的。而这些音的音准就要靠口型和气息来控制，使之固定（需要一定的练习之后才可以掌握）。

2. 吹气压音

高音部分即7到10孔可以进行吹气压音。注意到7到10孔，在同一孔内吸气音比吹气音要低，所以能将吹

气音压下来，压音后音高的区间是介于吹气音和吸气音之间的音，比如第八孔吹气时E，吸气是D，所以通过吹气压音可以获得♭E这个音。

二、吸气压音的方法

1. 吸气压音技巧

· 大声地说出"依"，并下放下巴，你会意识到，当你说"依"的时候，你口腔空间是正常的大小，舌头的位置也比较靠前。

· 夸张并大声地说出"凹"，当你说"凹"的时候，口腔空间明显放大，舌头的位置也变得向后部收缩隆起（注意，这里说的隆起是舌头的中后部而不是舌尖）

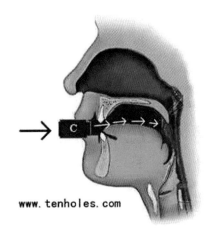

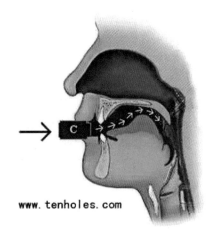

其实从正常音到压音的过程就是说"依"到"凹"的过程。现在，把这两个音连起来说就是"依—凹"！拿起口琴从第四孔吸气开始试一试吧。第四孔的吸气压音是比较容易做出来的，如果你在第四孔上找到了感觉，不妨再试一试第三孔，然后试试第二孔，每一个孔压音的位置不一样，后面的课程会做出讲解。

2. 压音技术有两个要点

一是舌头位置的改变（舌头收缩，中后部隆起），二是气息的保持（压音时气息一定要保持下沉）。

3. 初学压音要注意的几个问题

第一，压音的重要前提，是你已经能够将干净饱满的单音演奏出来，单音有问题是学不会压音的。

第二，初学者开始很难把压音之后的音准控制好，这个需要长期的练习。

第三，开始学压音的时候，要先找到压音的感觉，让音慢慢先降低下来，然后再控制音准到标准音。

4. 第二把位上的吸气压音

第二把位是演奏蓝调风格最常用的把位，只要掌握了低音部分的吸气压音就可以演奏出漂亮的布鲁斯乐句了，下图为第二把位通过吸气压音后获得的音符在口琴上的位置，请熟记它。

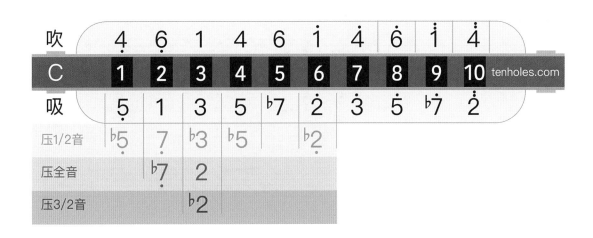

练习2

♩ = 80

C调蓝调口琴第二把位

1= G 4/4

蓝调口琴网出品

在乐谱中，同一个小节里，某一个音符标注有升降号，则该小节内后面所有的相同音符都无需再标注升降号，而按照加了升降号之后的音符演奏，除非标注了还原符号。

· 这节课只需要大家找到将音压低的趋势就可以了，并不要求将每一个音都压准确，事实上把音压准需要一些循序渐进的练习，绝非一蹴而就的事情。

三、练习曲《Four Bend Waltz》

练习3

♩ = 160

C调蓝调口琴第二把位

1= G 3/4

查理·麦科伊 曲
蓝调口琴网出品

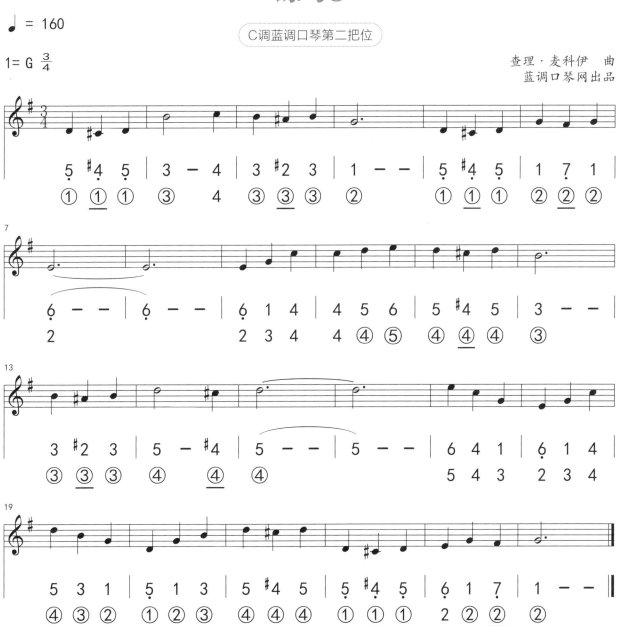

四、十二平均律

十二平均律是指将八度的音程，按频率等比例地分成十二等份，每一等份称为一个半音即小二度。如上面的钢琴键盘所示，从左边的C到右边的C之间一共有12个音（包含左边的C），他们分别是C、♭D或#C、D、♭E或#D、E、F、♭G或#F、G、#G或♭A、A、♭B或#A、B。字母左上角的"♭"是降号，"#"是升号，每两个相邻的音之间就是半音的关系。

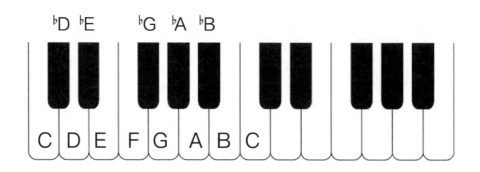

在十二平均律体系下半音是最小的音程单位，一个全音=两个半音，我们常用的大调七声音阶，是按照"全、全、半、全、全、全、半"的关系组合的。

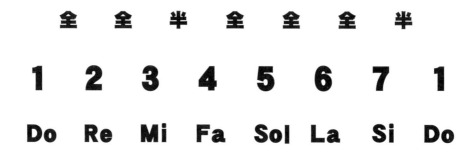

不同的音阶，构成音之间的音程关系是不一样的，除了大调七声音阶之外还有很多其他的音阶，比如前面讲到的五声音阶和后面课程涉及的布鲁斯音阶等。

如何压出全音

一、第2、3孔上的吸气压全音

从下面的"第二把位唱名图"中可以看到，通过压音技巧在第二孔上可以压低两个半音，第三孔则更多，可以压出三个半音来！

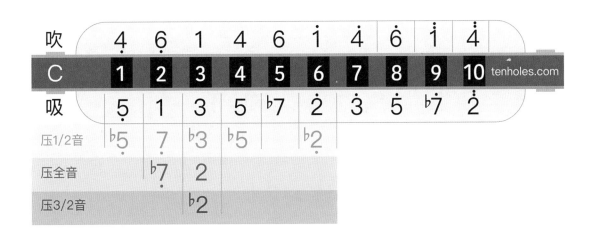

在同一孔内，将音压到更低，需要我们将上节课讲到的压音趋势做得更明显，口腔通道变得更弯，舌头回收得更多，并且最重要的是，始终保持气息下沉且稳定！

二、强化练习

此处的两条横线代表压两个半音，也就是一个全音。

· 掌握好压音的前提是掌握了饱满干净的单音，如果你吸第二孔单音还有问题，那肯定掌握不了这个练习的，建议先好好练习第二孔吸气单音。

· 这是一个shuffle节奏型，在八分音符上我们可以使用吐音。

· 如果你觉得这一条练习的速度稍微有点快，那么请先慢速练习。

练习3

第十九天 如何压出全音 83

练习6

♩ = 60

C调蓝调口琴第二把位

1= G 4/4

蓝调口琴网出品

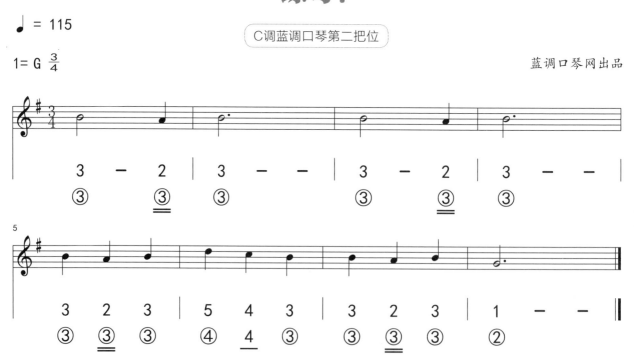

练习7

♩ = 115

C调蓝调口琴第二把位

1= G 3/4

蓝调口琴网出品

三、练习曲《Country #2》

1= G $\frac{4}{4}$

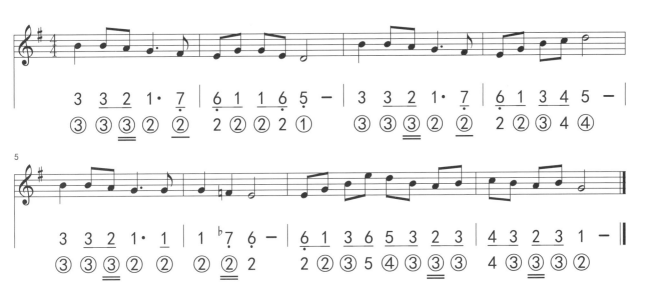

- 这是一首乡村布鲁斯风格(Country Blues)的乐曲，乡村布鲁斯风格相对于传统的黑人布鲁斯，更加欢快悠扬，Charlie McCoy是乡村布鲁斯风格口琴的演奏大师，大家可以聆听他的演奏。

\<Classic Country\>

第二十天
压音上滑音和下滑音

一、压音下滑音

当我们将一个正常的音，通过压音技巧快速地压低，就会获得一个压音下滑音的效果。比如下图中，我们可以在1到6孔吸气音上获得压音下滑音。

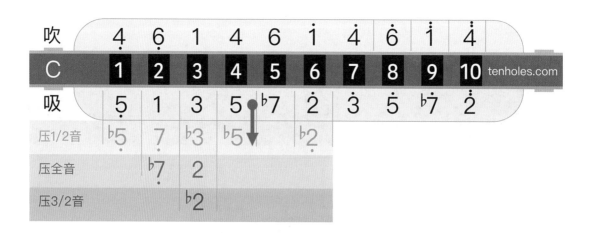

以第4孔吸气为例，我们通过吸气压音可以获得中音"5"快速降低的效果，这时候需要注意的要点是把滑音技巧"滑"的过程体现出来，类似发声"哇~呜"的效果。

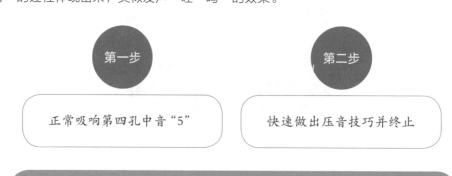

练习1

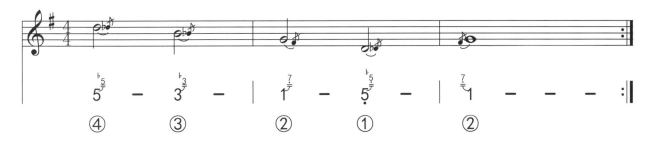

♩ = 116

C调蓝调口琴第二把位

1= G 4/4

蓝调口琴网出品

二、压音上滑音

与压音下滑音的原理正好相反，当我们在某一个音孔上，先通过压音技巧直接演奏出来一个压音，然后快速升高到正常音，就会获得一个压音上滑音的效果。我们可以在1到6孔吸气音上获得压音上滑音。

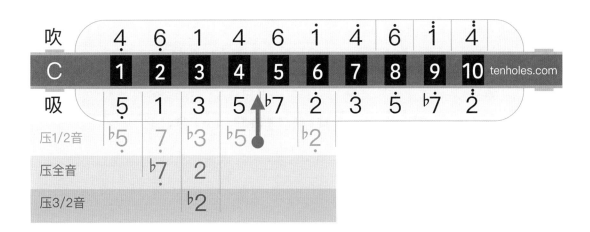

以第4孔吸气为例，我们先通过吸气压音直接获得中音"♭5"，然后快速而平滑地将音"滑"回到正常吸气音"5"，类似发声"呜~哇"的效果。

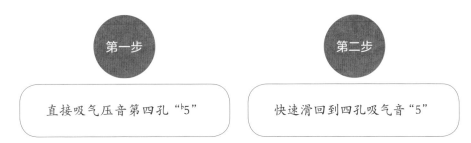

练习2

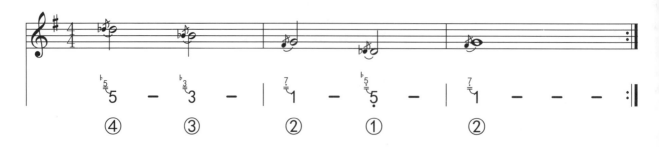

・压音上滑音的效果，通常来说是用来装饰目标音的，也就是滑音后的那个音。

・作为起始音的那个音，通常来说不会很低，比如练习2中，都是从比目标音低半个音的压音开始的。

三、练习曲《Amazing Grace》

练习3　Amazing Grace

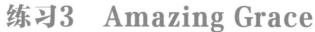

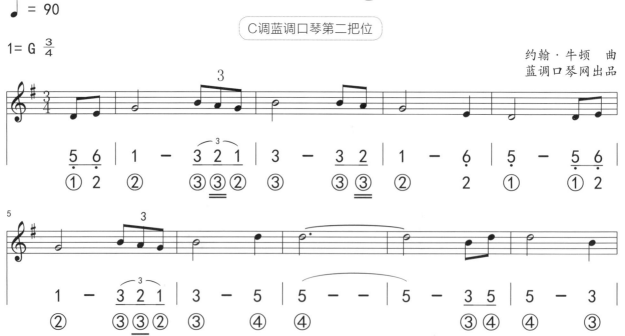

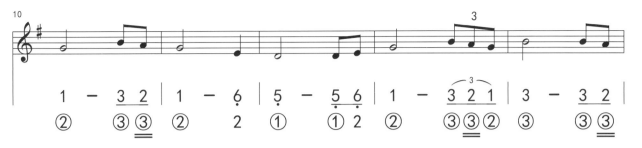

· 本曲中，所有演奏从"3"到"2"的时候，都需要使用压音下滑音的效果，也就是在第三孔上做压音下滑音。

· 本曲中，当吸气音是四分音符的时候，都可以做压音上滑音，比如每一小节第一拍上的四分音符。

· 滑音的使用要适度，并不是每一个音都必须使用，过度使用压音滑音效果反而会令你的演奏显得"油腻"而做作。

第二十一天
如何保持压音的音准

一、二把位上的大调五声音阶

首先回顾下之前学习过的大调五声音阶的构成：

在第二把位上把这些音标注出来是这样的：

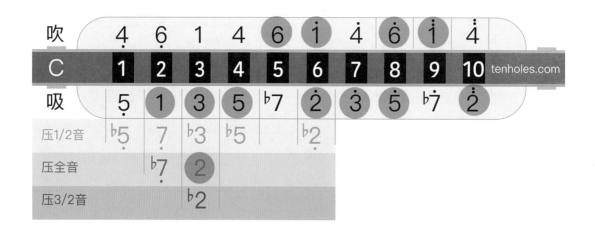

大调五声音阶在第二把位上非常常用，大家一定要把这些音的位置记住，并且能够熟练演奏第二把位上大调五声音阶的上行和下行。看上面的图，我们注意到了除了第三孔吸气压全音的"2"音外，其他音都是不需要压音就可以获得的"自然音"。然而，第三孔上这个"2"音是至关重要的，我们需要通过压音技巧把这个音压出来，并且能够稳定地停在这个音上，还要将它的音准做到标准，不能忽高忽低。这就对我们的压音技巧提出来了更高的要求：做出音色、音准稳定的压音。你可以试一试下面的练习1，看看自己能否吹得和示范一样。

练习1

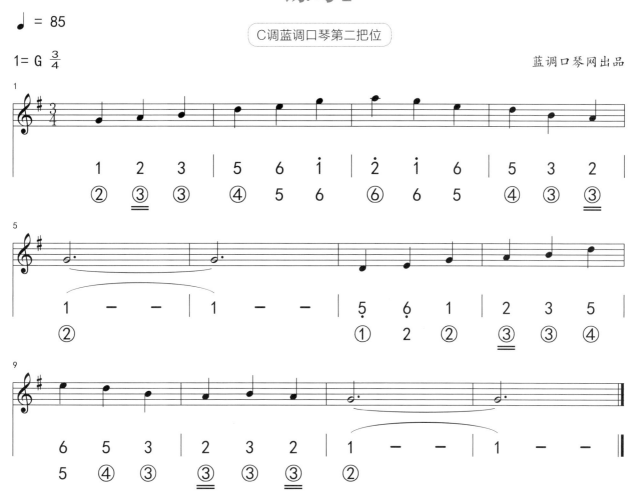

二、如何做出音准稳定的压音

前面课程中涉及的压音，都没有做长时间停留，并且大多是装饰音性质的，只要掌握了压音趋势便可以做出来。但是现在我们对压音技巧提出新的要求，那就是，当乐曲中的某一个音停留在某一个压音上，并且保持一定的时值，这时我们要将这个音压下来的同时，还要保证稳定的音准，要做到这一点其实只要注意两方面要点即可：

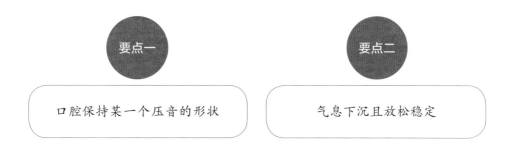

针对要点一，"某一个压音的形状"，指的是压低到不同的音口腔的形状（压音的力度）是不一样的，比如第三孔内通过压音可以获得"ᵇ3"、"2"、"ᵇ2"三个半音，这个三个音的口腔内通道的形状是不同的，首先我们从第三孔的压全音"2"入手。

练习2

♩ = 100

C调蓝调口琴第二把位

1= G 4/4

蓝调口琴网出品

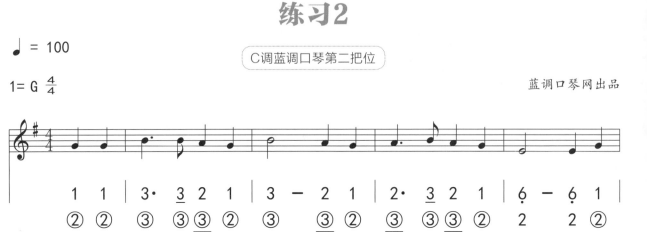

· 像这样的风格的曲子也可在第一把位上演奏，但那样做的话，就无法像第二把位一样做出压音滑音的效果了。

· 在第二把位上，同样可以使用前面讲过的PADDY调音的口琴，这样第三孔的吹气就是一个"2"，不需要压音便能演奏出来。

· 既然有上面的两种情况，我们为什么还要学习第二把位上的压音呢？因为压音可以演奏出来不同的风格，相信你已经感受到了。

练习3　Country Waltz

♩ = 90

C调蓝调口琴第二把位

1= G 3/4

张晓松　曲

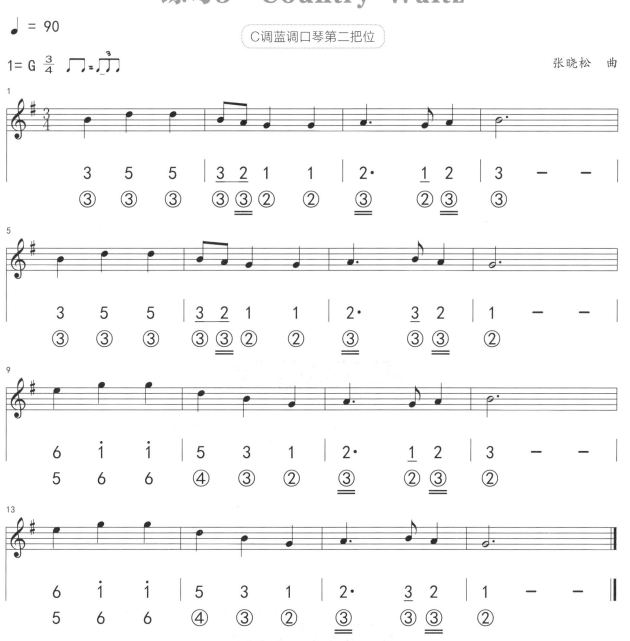

・学到这里，是布鲁斯口琴最核心的阶段了，如果前面的课程没有掌握好的话，你肯定会比较吃力，特别有挫败感，所以务必保证前面的课程学习得比较熟练才可以挑战后面的难度。

三、演奏布鲁斯口琴的两个核心机能

布鲁斯口琴上的技巧貌似很多：单音、压音、超吹、超吸、喉震音、压音震音……但是所有这些技巧，都无外乎对我们两方面的控制力提出更高的要求，它们就是：气息控制力和口腔控制力。

随着逐渐深入的学习，我们会逐步挑战更有难度的技巧，这些技巧对我们的口腔控制力和气息控制力不断提出更高的要求，特别需要注意的一点是：这两方面的机能控制力是逐步提高的，如果前面的技巧没有掌握好，后续的技巧也就很难掌握。

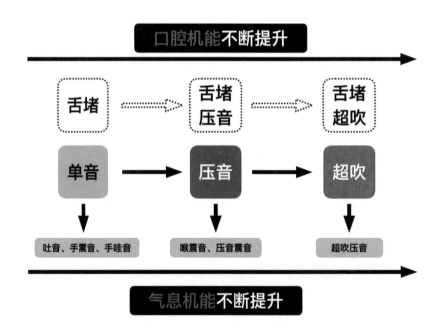

揭秘压音技巧的规律

一、横向（不同孔）的压音规律

布鲁斯口琴上，从第一孔到第六孔，发声簧片的长度依次变短，厚度依次变薄，由于簧片的物理结构不同了，所以不同孔对压音时的口型和力度要求也不同。

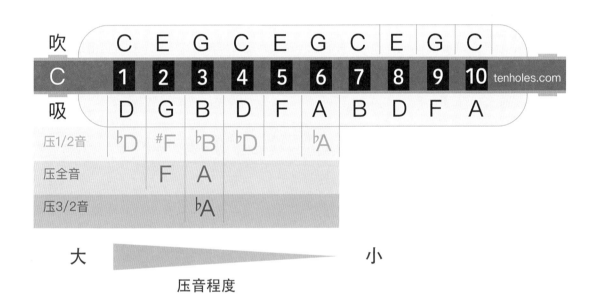

如上图，其规律是：自左至右，压音的程度依次变小。这里的程度指口腔通道的形变量，主要是舌头向中后部隆起的幅度，也是口腔内通道的曲度。

- 第四孔吸气压音时所需的力度是适中的，口腔通道的曲度也适中。
- 第一孔到第三孔需要的力度就比较大，舌头中后部隆起的幅度较大，从而造成口腔通道的曲度较大。
- 第六孔吸气压音所需的力度较小，事实上在第六孔吸气压音时，舌头几乎没后隆起，而仅仅是变硬而已，口腔通道的曲度很小。
- 第五孔可以压出♭7与6之间的音，通常用来做装饰用，我们先忽略它。

二、纵向（同一孔）的压音规律

我们发现有一个孔可以压下很多音，那就是第三孔，可以依次压出♭B、A、♭A三个音来，这需要通过不同的力度来获得。

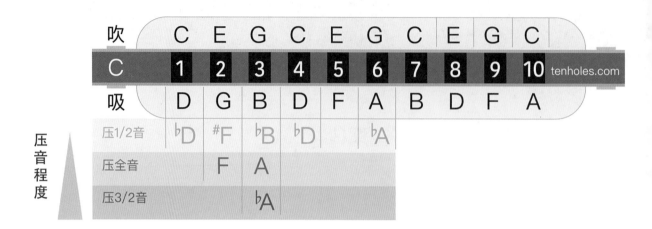

吹	C	E	G	C	E	G	C	E	G	C
C	1	2	3	4	5	6	7	8	9	10
吸	D	G	B	D	F	A	B	D	F	A

压音程度	压1/2音	♭D	#F	♭B	♭D		♭A				
	压全音			F		A					
	压3/2音			♭A							

在同一孔内压出不同音高的规律是：压下去的音程越大，压音程度越大。这里的程度指口腔通道的形变量，主要是舌头向中后部隆起的幅度和口腔内通道的曲度。

· 第三孔吸气压半音（♭B），舌头几乎没有曲度，但是舌头与上颚的距离很小，使口腔通道像一条缝一样，并且要保持着这个形状才能做到。

· 第三孔吸气压全音（A），舌头向后隆起的幅度适中，但是关键是舌头要在这个位置保持稳定，不能靠前也不能靠后，否则音就不准。

· 第三孔吸气压3/2个音（♭A），舌头向后隆起的幅度最大，口腔的空间也随之放大，口腔通道曲度最大。

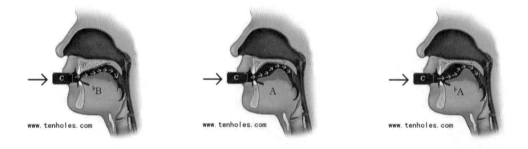

下面我们就来做几个练习，挑战下自己！

练习1　第二孔吸气压音训练

♩ = 104

C调蓝调口琴第二把位

1= G 4/4

蓝调口琴网出品

练习2　第三孔吸气压音训练

♩ = 104

C调蓝调口琴第二把位

1= G 4/4

蓝调口琴网出品

练习3　第二、三、四孔结合起来练习

♩ = 104

C调蓝调口琴第二把位

1= G 4/4

蓝调口琴网出品

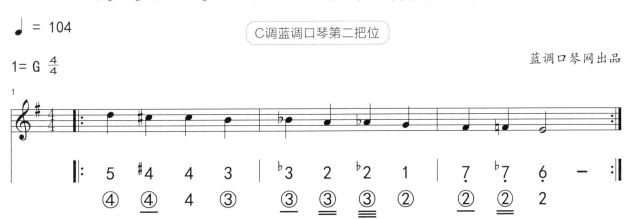

练习4

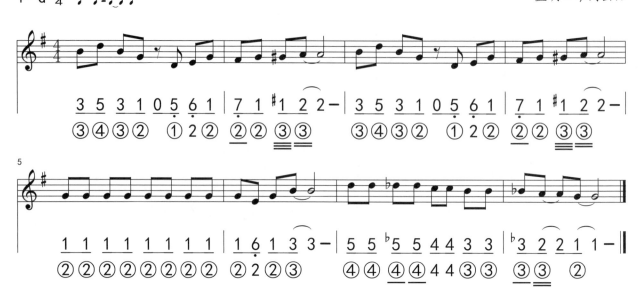

\flat = 130

1= G 4/4

C调蓝调口琴第二把位演奏

蓝调口琴网出品

三、常见问题解答

1. 为什么有的音会有啸叫声音?

低音部分主要是因为气息不够稳定,压音时所需气息一定是非常非常稳定的。第六孔啸叫一般是由于压音过度造成。所谓压音过度就是你的舌头中后部隆起的幅度超标了。

2. 为什么低音孔压不到最低?

压音力度还不够,舌头还可以更加回收,与此同时气息下沉并保持。

3. 为什么第三孔的A音压不稳定?

第三孔可以压出三个半音来,要控制好每个音的音准,靠的完全是压音的力度,A音是中间的那个音,若是舌头回收得过度则容易做出♭A音,若是舌头形变不够,则容易出现♭B音,所以要求舌头在A音所需的位置一定要稳定,以保证口腔通道形状不变,从而A音能够稳定地发出。这需要一些时间的练习和体会。

一、布鲁斯音阶

在第十七天我们了解到，布鲁斯是一种音乐风格，起源于19世纪后半叶美国南部的美国黑人音乐，这种音乐风格影响了近一百多年全世界的流行音乐，从摇滚乐（Rock&Roll）到爵士乐（Jazz），从灵魂乐（Soul）到节奏布鲁斯（R&B）……布鲁斯音乐的影子无处不在。

布鲁斯口琴在布鲁斯音乐中有着非同寻常的表现，结合压音技巧，我们在第二把位上可以演奏出非常地道的布鲁斯音乐（事实上超过80％的布鲁斯音乐是用第二把位演奏的）。布鲁斯音乐重要的一个特点就是：即兴演奏。要想掌握即兴演奏，必须要熟悉相关的音阶，下面我们就来学习一下，在第二把位上非常重要的一条音阶：**布鲁斯音阶**。

$$\mathbf{1} \quad \flat\mathbf{3} \quad \mathbf{4} \quad {}^{\#}\mathbf{4(}\flat\mathbf{5)} \quad \mathbf{5} \quad \flat\mathbf{7}$$

布鲁斯音阶由上面这些音构成，在第二把位的中、低音部分，可以通过单音和压音技巧获得它：

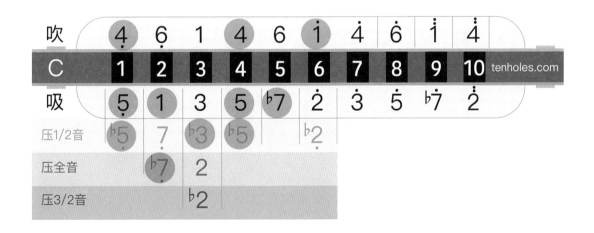

练习1

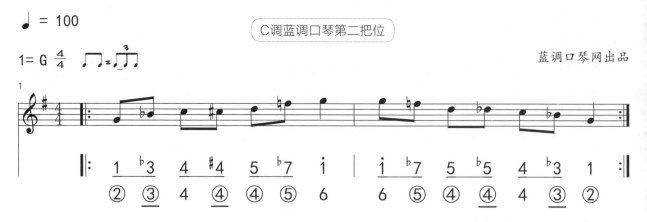

蓝调口琴网出品

- 第二把位的中低音区，可以轻而易举做出布鲁斯音阶来。
- 事实上传统布鲁斯音乐中，都是在中低音区演奏布鲁斯音阶的。
- 在二把位的中高音部分想要演奏出来完整的布鲁斯音阶，需要掌握有一定难度的超吹和超吸技巧。

当我们掌握了这条布鲁斯音阶后就可以尝试一些即兴的句子了，演奏乐句的时候并不是要把这条音阶完整演奏，你可以挑选其中的一部分来演奏，比如下面的练习：

练习2

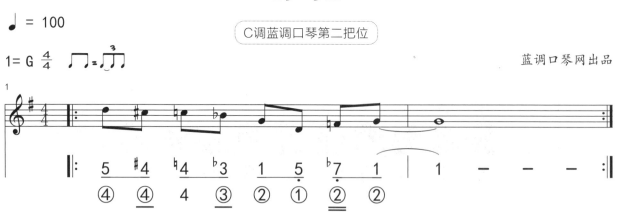

蓝调口琴网出品

练习3

♩ = 100

C调蓝调口琴第二把位

1= G 4/4

蓝调口琴网出品

- 在做上面两条练习的时候要注意：

（1）注意压音滑音技巧的应用，比如第四孔的 #4到5，并不是绝对分开的两个音，而是由压音

　　滑音连接起来的，其他孔也一样。

（2）快速切换正常音与压音之间的口型，使之连贯、自然，这需要一些练习。

练习4

♩ = 100

C调蓝调口琴第二把位

1= G 4/4

蓝调口琴网出品

- 直接演奏某一个压音的时候，比如第四孔压半音或者第三孔压半音，不能拖泥带水，更不能先

　演奏了正常音后再滑下来，可以借助吐音的发力方式，发 "ku" "ke" 等。

练习5

♩ = 100

1= G 4/4

C调蓝调口琴第二把位

蓝调口琴网出品

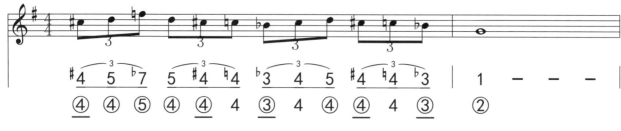

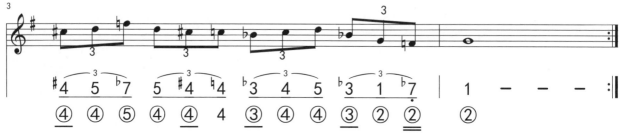

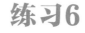

· 在Shuffle Blues中，三连音很常用，请大家务必多多练习。

· 开始要慢练，慢到自己能清楚演奏出每一个音，然后逐渐加快速度。

下面我们跟着12小节布鲁斯的伴奏来感受一下布鲁斯音乐的律动吧！

练习6

♩ = 115

1= G 4/4

C调蓝调口琴第二把位

蓝调口琴网出品

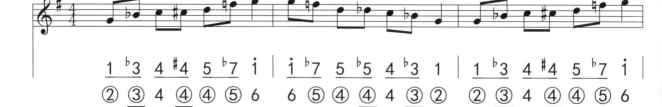

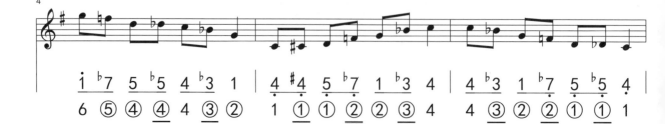

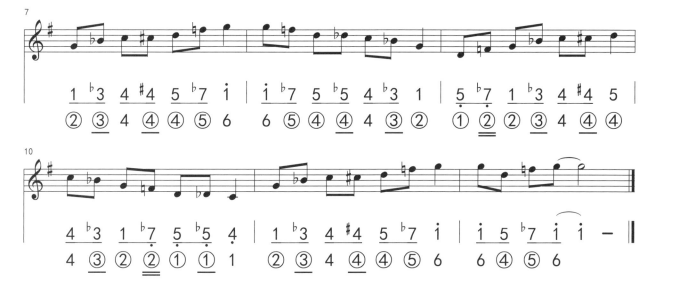

·12小节布鲁斯是一种很常用的布鲁斯音乐和弦进行方式。

·请回顾第十八天关于12小节布鲁斯的讲解。

二、练习曲《One Monkey Don't Stop My Show》

这首曲子使用的是A调布鲁斯口琴演奏的，相对于C调琴而言，A调的琴音高要低一下，演奏压音的感觉也有所不同，请仔细体会。

练习7　One Monkey Don't Stop My Show

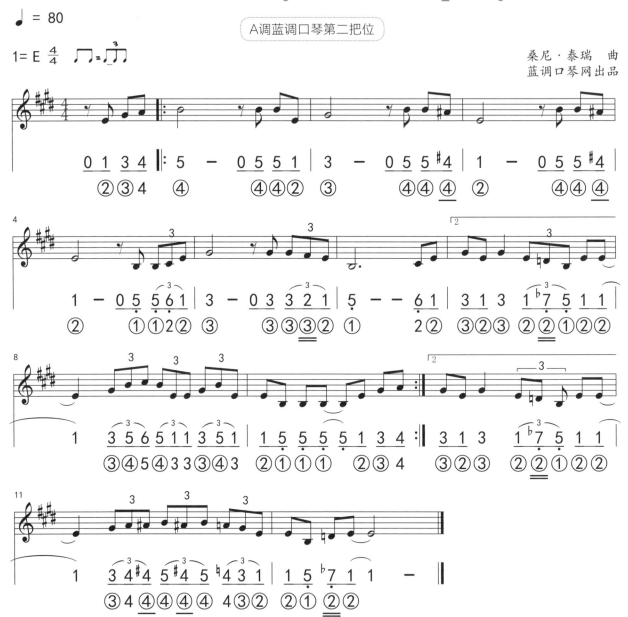

- 演奏这首乐曲时，要结合前面学过的手哇音、压音滑音技巧。
- 布鲁斯音乐中，绝对不只局限于布鲁斯音阶，比如这首曲子中就没有用到♭3音，事实上这种大调布鲁斯中，在演奏3音的时候通常会在第三孔做一个♭3到3的压音滑音，在演奏第二孔的1和第四孔的5时，也要做出压音滑音来才好听。

第二十四天
颤音演奏法

一、颤音演奏法技巧讲解

颤音演奏法就是，在口琴上某两个相邻的孔上，两个音都是吹气或者吸气时，快速地左右切换，比如下面这条在吸气3孔和4孔上做出的颤音练习。

练习1

C调蓝调口琴第二把位

♩ = 80

1= G 4/4

蓝调口琴网出品

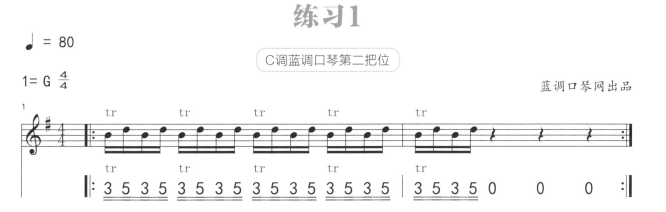

- 虽然曲谱中使用的是十六分音符的表示方式，但是颤音的演奏不一定是十六分音符，通常会更密集一些，初学者可以把它当作是一种起到装饰作用的音效。
- 在更高级的演奏中，颤音也会对时值有具体的要求。

下面的练习是在4孔、5孔吸气上做出的颤音。

练习2

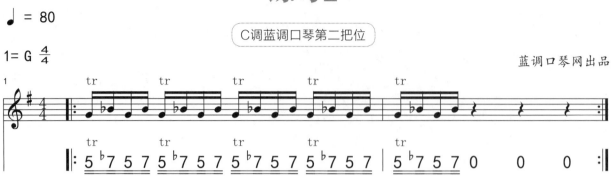

吹气也可以的，下面的练习分别是在4孔、5孔吹气上的颤音以及5孔、6孔吹气上的颤音。

练习3

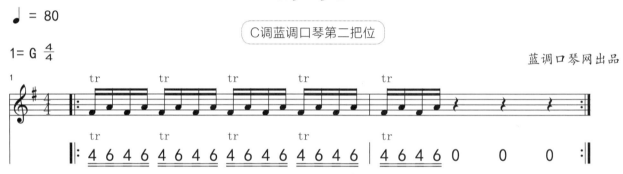

练习4

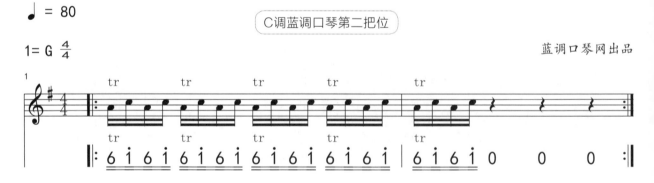

二、练习曲《Big Easy》

　　下面这首曲子是一首标准的12小节布鲁斯，使用的是A调口琴第二把位演奏的，在传统布鲁斯音乐中，A调口琴比C调口琴更加常用，通常用来演奏第二把位的E调乐曲。

练习5　Big Easy

A调蓝调口琴第二把位

张晓松　曲

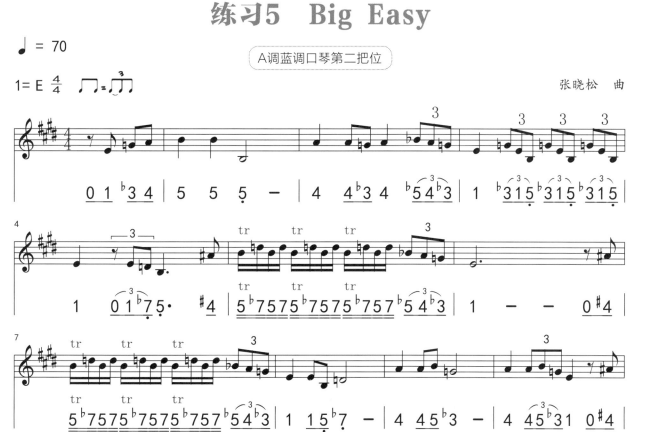

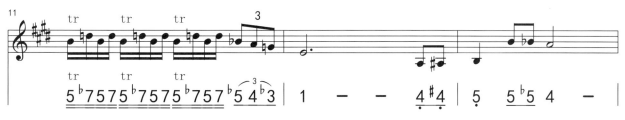

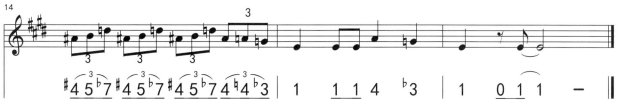

第二十五天

吹气压音

一、吹气压音

1. 吹气压音的原理

　　通过前面介绍的压音原理，我们得知蓝调口琴的高音部分（7孔、8孔、9孔、10孔）可以进行吹气压音。由于7孔到10孔，在同一孔内吸气音比吹气音要低，所以能将吹气音压下来，压音后音高的区间是介于吹气音和吸气音之间的音，比如第八孔吹气是E、吸气是D，所以通过吹气压音可以获得♭E这个音。

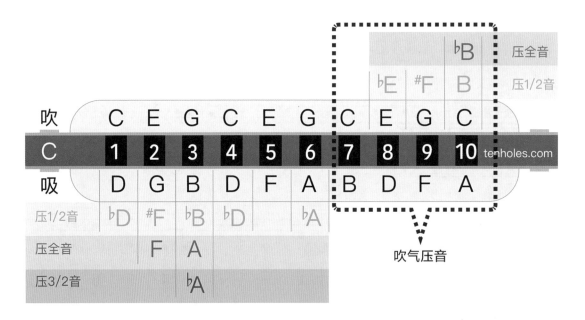

吹气压音

　　·注意：第7孔的吹音和吸音相差半音，图中虽然没有标注压音，但仍然可以演奏出介于B和C之间的音来，只是在12平均律体系下无法具体表示而已。

　　现在让我们重新回到第一把位，看一看在第一把位上通过压音可以做出来的所有音。

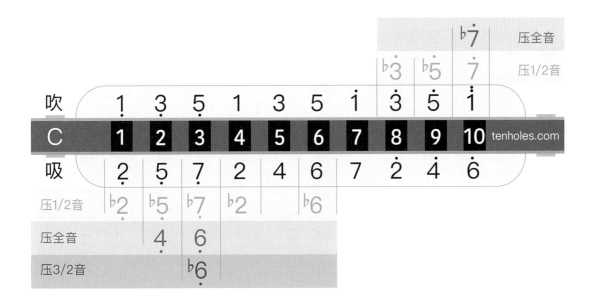

2. 吹气压音的方法

吹气压音的要领与吸气压音本质上是一样的，只是把吸气改成了吹气而已，如果你已经完成了前面的课程，那么吹气压音对你来说其实是已经掌握了。

需要注意的是，吹气压音时口腔的空间更"扁"一些，以第八孔为例，在做8孔吹气压音时的口腔变化，与6孔吸气压音的很类似，但是发力点更加靠前（越向高音孔这种趋势越强），在低音调的口琴上比较容易演奏吹气压音，现在拿起来你的A调口琴来做下面的练习。

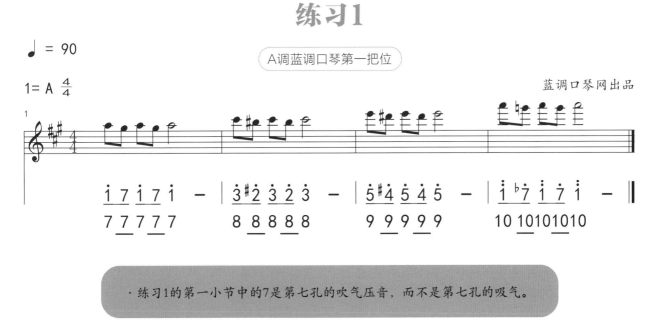

·练习1的第一小节中的7是第七孔的吹气压音，而不是第七孔的吸气。

下面的练习是在A调口琴高音部分，通过吹气压音演奏出来的布鲁斯音阶：

练习2

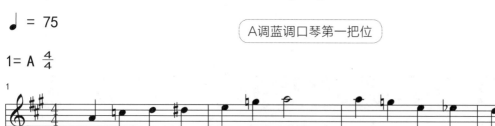

♩ = 75

A调蓝调口琴第一把位

1= A 4/4

蓝调口琴网出品

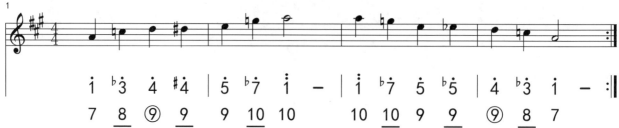

$\dot{1}$　$\flat\dot{3}$　$\dot{4}$　$\#\dot{4}$ | $\dot{5}$　$\flat\dot{7}$　$\dot{\dot{1}}$　$-$ | $\dot{\dot{1}}$　$\flat\dot{7}$　$\dot{5}$　$\flat\dot{5}$ | $\dot{4}$　$\flat\dot{3}$　$\dot{1}$　$-$:|

7　8　⑨　9　| 9　10　10　| 10　10　9　9　| ⑨　8　7

3. 切记压音的两个要点

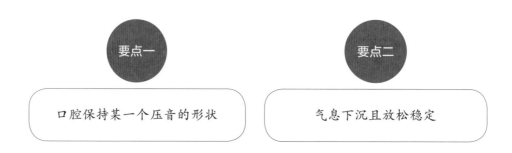

要点一

要点二

口腔保持某一个压音的形状

气息下沉且放松稳定

二、练习曲《Sant Louis Blues》

练习3　Sant Louis Blues（节选）

♩ = 120

A调蓝调口琴第一把位

1= A 4/4

汉迪　曲
蓝调口琴网出品

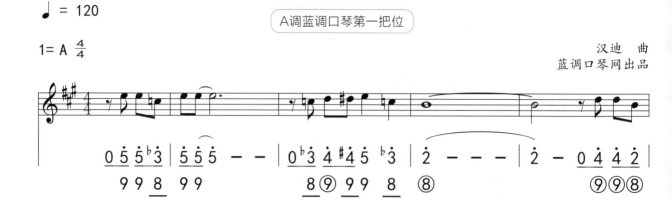

$0\,5\,5\,\flat\dot{3}$ | $5\,5\,5\,-$ | $0\,\flat3\,4\,\#4\,5\,\flat\dot{3}$ | $\dot{2}\,-\,-\,-$ | $\dot{2}\,-\,0\,4\,4\,2$ |

9　9　8　9　9　| 8　⑨　9　9　8　⑧ | ⑨⑨⑧

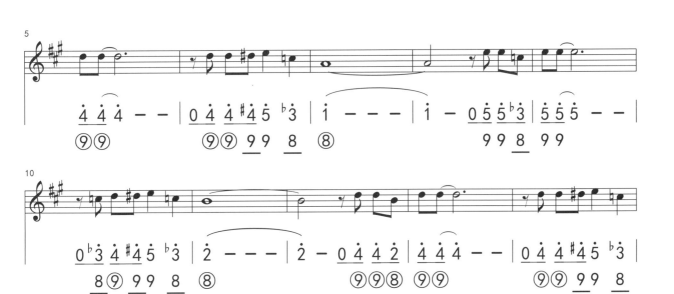

第二十六天
火车节奏与多孔压音

一、第二把位上的和弦

　　布鲁斯口琴不仅可以演奏单音旋律，还可以在低音区演奏一定的和弦，尤其在布鲁斯音乐风格中，基于和弦的演奏可以让你的口琴化身"节奏组"。下面我们就来了解下第二把位上的和弦。

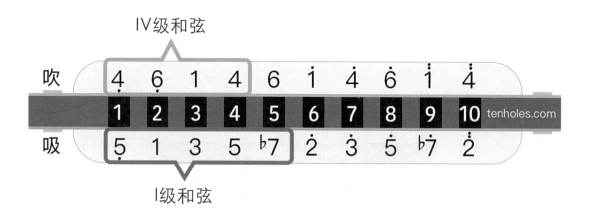

> · 关于和弦的演奏要注意以下要点：
>
> （1）不同于单音的演奏，演奏和弦时嘴巴要自然放松地咧开，甚至左右嘴角有些漏气都没关系，嘴巴切勿死死扒住口琴。
>
> （2）不一定把所有的和弦音都演奏出来，如一级和弦，通常演奏1、2、3孔吸气即可。
>
> （3）低音调的口琴（G、A、ᵇB等）更适合演奏和弦音效。

　　下面的练习使用的A调口琴演奏，虽然曲谱中只标注了单音，但是演奏的时候要演奏成对应的和弦，"1"对应吸气1、2、3孔的一级和弦，6对应吹气1、2、3孔的四级和弦，5可以对应演奏1、2孔吸气。

练习1

♩ = 120

A调口琴第二把位演奏

1= E 4/4

蓝调口琴网出品

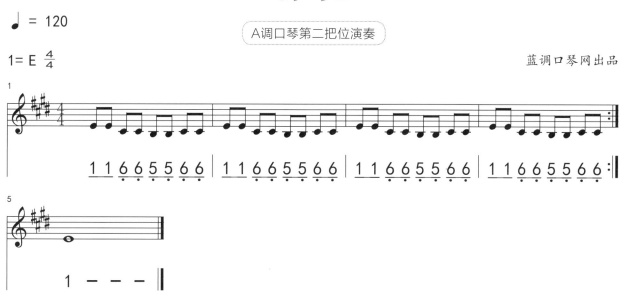

· 和弦的演奏一样可以使用吐音，用以强调节奏律动，要点同单音的吐音。

下面的练习将和弦和单音穿插来演奏，用来增加乐曲的层次感，这需要你能熟练地做出大小口转换，"大口"用来演奏和弦，"小口"用来演奏单音。曲谱中的八分音符演奏为单音，十六分音符演奏为和弦。

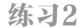

练习2

♩ = 100

A调口琴第二把位演奏

1= E 4/4

蓝调口琴网出品

二、火车节奏+双孔压音

我们可以把压音技巧运用在和弦演奏上，也就是同时在多个孔上进行压音，其实一般情况下只对两个孔同时压音。在传统的布鲁斯风格音乐中，双孔压音会让你的演奏听起来更"狂野"一些。

双孔压音通常只在做出压音上滑音的时候使用，其具体做法是：演奏主体音的同时，稍微带上右边音孔的音，比如在演奏第三孔吸气的压音上滑时，把右边第四孔的吸气音也带上一些。

如果用低音调的口琴演奏双孔压音上滑音的话，像极了蒸汽火车鸣汽笛的音效，所以早期的很多布鲁斯艺人会用布鲁斯口琴模拟蒸汽火车。那时候，在美国南部棉花田里劳作的他们，多想搭上呼啸而过的火车，去往北部，去往芝加哥，去往心目中的自由世界啊。

下面的这个练习曲使用的G调布鲁斯口琴第二把位演奏，在演奏所有的3和5的时候，都使用了双孔压音，也就是说谱子中虽然只标注了3，但是演奏第三孔吸气3的同时要带上第四孔的吸气5，演奏第四孔的吸气5的同时要带上第五孔的吸气♭7。在十六分音符的部分，使用和弦演奏以及"大小口转换"技巧，快来把你的火车开起来吧！

练习3　火车开起来啦

♩ = 130

G调口琴第二把位

1= D 4/4

蓝调口琴网出品

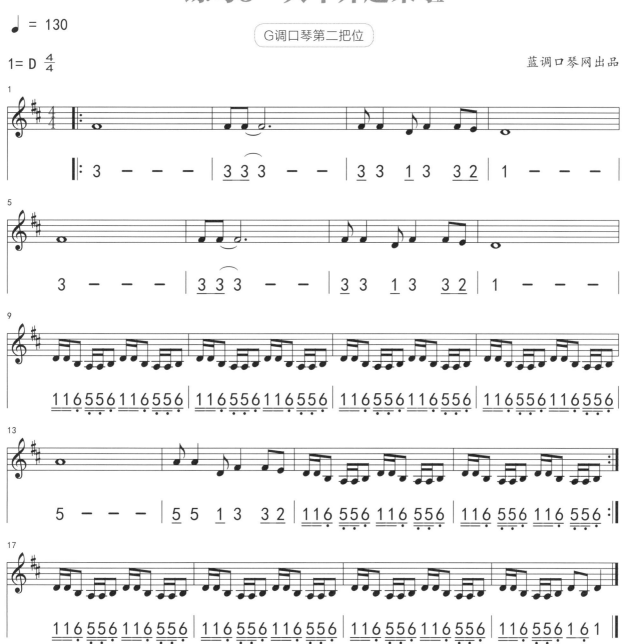

・开始你肯定做不到这么快地演奏，一定要从慢速开始练习，在比较慢的速度下掌握了比较稳定的节奏之后，再慢慢加快速度。

第二十七天

第三把位演奏法

一、认识第三把位

1. 第三把位上的小调音阶

如果我们把大调七声音阶的"2"看作主音的话，就会获得下面这条音阶：

<div align="center">

2　3　4　5　6　7　1

Re　Mi　Fa　Sol　La　Si　Do

</div>

在口琴上的位置如下图：

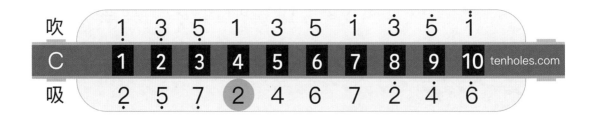

这条音阶叫作多利亚（Dorian）调式音阶，它是一条小调性质的音阶，他们的音程关系是"全、半、全、全、全、半、全"。由于在简谱中我们通常把小调的主音唱作"6（La）"，所以，我们把多利亚调式音阶中的"2"替换成"6"，其他的音依次按照对应的音程关系会得到："6、7、1、2、3、#4、5、6"，他们在口琴上位置如下：

吹	$\dot{5}$	$\dot{7}$	2	5	7	$\dot{2}$	$\dot{5}$	$\dot{7}$	$\dot{2}$	$\dot{5}$
C	1	2	3	4	5	6	7	8	9	10
吸	$\dot{6}$	2	#4	6	$\dot{1}$	$\dot{3}$	#4	$\dot{6}$	$\dot{1}$	$\dot{3}$

tenholes.com

这就是布鲁斯口琴上的第三把位小调音阶位置图，我们发现它最重要的一个特点就是有一个#4音在音阶里，这个音是多利亚调式音阶里最有特色的音，经典歌曲《斯卡堡集市》就用的这个音阶，在第三把位上可以不使用压音技巧，轻松把这个曲子演奏出来。

2. 练习曲《斯卡堡集市》

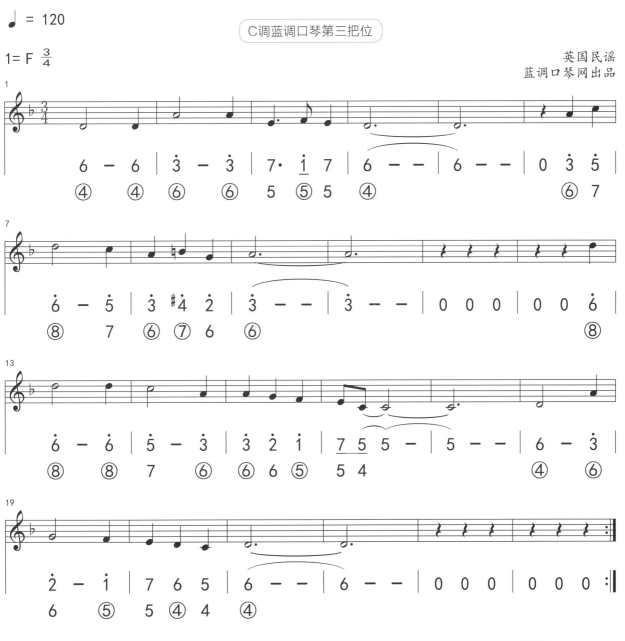

- 我在演奏这首曲子的时候，加入了手震音的效果，很适合这种悠扬的曲子。
- 在第二段的时候我加入了双音演奏，来丰富曲子的表现力。

二、加入压音后的第三把位

1. 第三把位上的压音

当我们把前面学习的压音技巧应用到第三把位上的时候，就可以获得下面这张图：

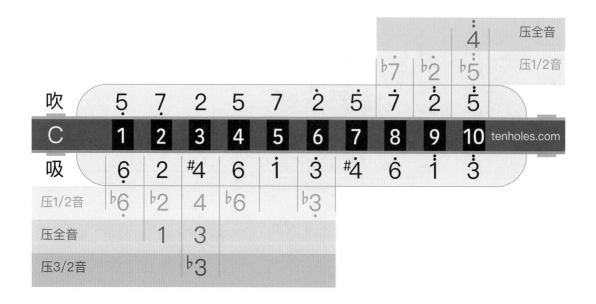

通过压音技巧得到的音符，可以让你演奏更多的音阶，比如小调五声音阶：

6 1 2 3 5

La Do Re Mi Sol

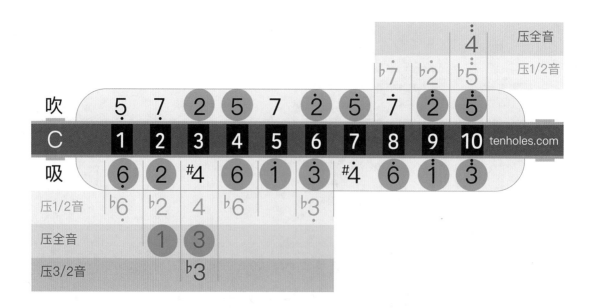

- 在第三把位上演奏小调旋律是布鲁斯口琴极为常用的表现手法。

- 第三把位上的小调五声音阶，需要在第二孔和第三孔上做出稳定准确的压全音。

下面这条练习可以强化你在第三把位上演奏小调五声音阶的能力。

练习2

\downarrow = 80

1= F $\frac{2}{4}$

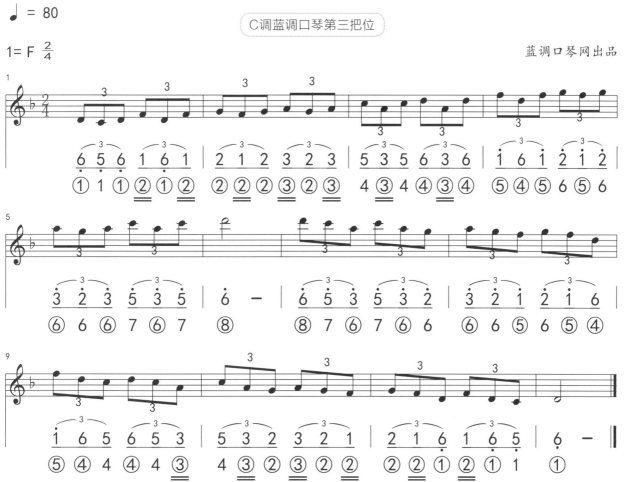

- 注意：第三把位的主音在1、4、8孔的吸气上，以C调口琴为例，其第三把位是d小调，而不是F大调，判断把位的依据不是"1"在哪里，而是主音在哪里。

2. 练习曲《绿袖子》

练习3　绿袖子（节选）

♩ = 120

1= F 3/4

英国民谣
蓝调口琴网出品

> ·演奏这首曲子的时候，注意第三孔吸气压全音的稳定性，压音是一个需要长期练习的技巧。
>
> ·第四孔吸气压半音获得"#5"音，给乐曲增加了非常不同的旋律小调效果。

三、第三把位上的布鲁斯

1. 第三把位上的布鲁斯音阶

如果我们把布鲁斯音阶主音唱作6（la），会得到布鲁斯音阶的另外一种表示方法：

$$\mathbf{6} \quad \mathbf{1} \quad \mathbf{2} \quad {}^{\flat}\mathbf{3} \quad \mathbf{3} \quad \mathbf{5}$$

我们发现，这与前面讲的小调五声音阶「61235」相比，只多了一个"♭3"，在第三把位上很容易就可

以演奏出来布鲁斯音阶：

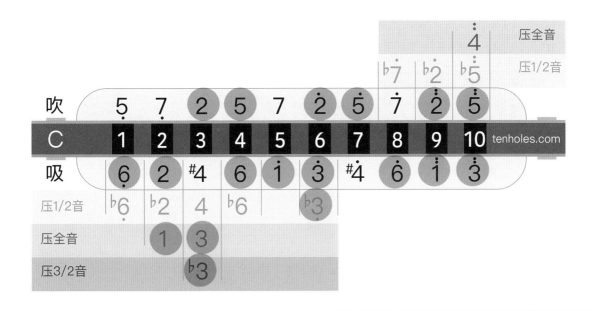

- 布鲁斯音阶本质上是一条"小调"性质的音阶。
- 决定音阶本质的是，音阶内音与音之间的音程关系，具体把音唱作什么并不重要，通常来说为了简谱上表示方便，我们会把小调的主音唱作"La（6）"。

在第三把位上演奏小调布鲁斯，是布鲁斯口琴非常重要的演奏方式，下面我们就来练习吧。

练习4

♩ = 110

C调蓝调口琴第三把位

1= F $\frac{4}{4}$

蓝调口琴网出品

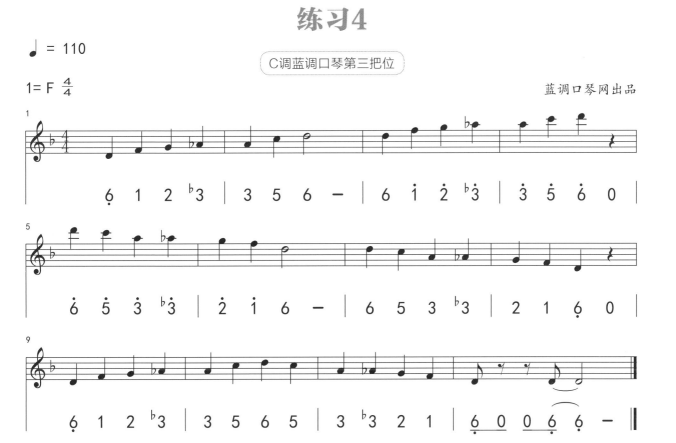

> · 布鲁斯音乐是分大小调的。大调布鲁斯的和弦以属七性质的和弦为主，旋律可以采用大调五声音阶、混合莉迪亚音阶、布鲁斯音阶等。
>
> · 决定音阶本质的是，音阶内音与音之间的音程关系，具体把音唱做什么并不重要，通常来说为了简谱上表示方便，我们会把小调的主音唱作"La（6）"。

2. 练习曲《Worried Blues》

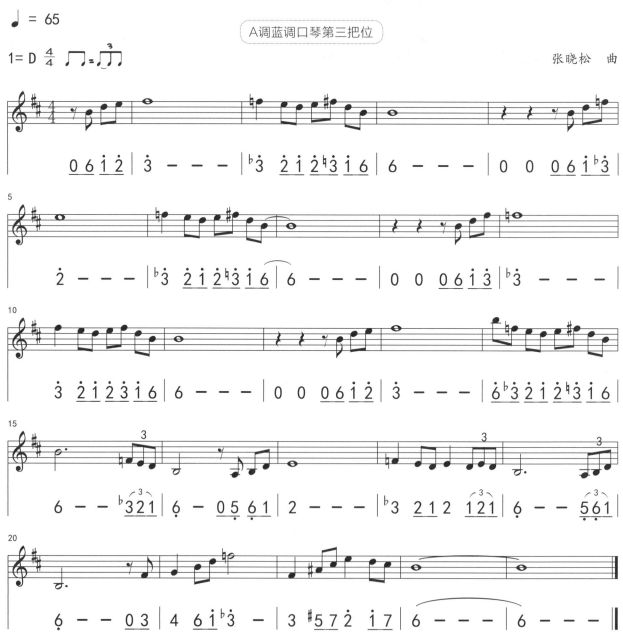

练习5　Worried Blues

♩ = 65

A调蓝调口琴第三把位

1= D 4/4

张晓松　曲

第二十八天
第一把位上的舌堵演奏法

一、前伴奏舌堵演奏法

1. 舌堵演奏法介绍

　　舌堵演奏法的英文叫作Tongue Blocking，顾名思义，就是利用舌头堵住口琴上的一些孔，来制造出特殊效果的一种演奏技法。通过舌堵技巧可以演奏出音色更饱满的舌堵单音、舌堵八度音，还可以演奏出来有手风琴伴奏效果的舌堵伴奏，在传统布鲁斯风格的演奏中舌堵技巧的应用更是必不可少的。接下来我们首先在第一把位上，一步步分步骤掌握这个技巧。

2. 从舌堵单音到舌堵伴奏

第一步　用和弦演奏法吹响前四孔。

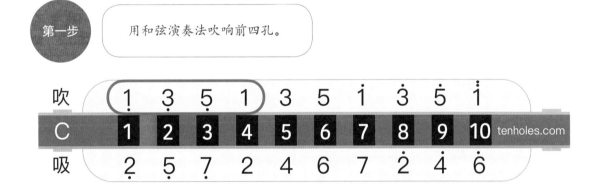

第二步　快速用舌头堵住前三孔只留下右边的第四孔发声。

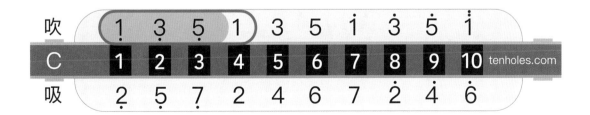

· 这是至关重要的一步，要注意：

（1）用舌尖靠右一点点的位置去触碰口琴，要感觉是舌尖堵住音孔而不是整个舌头。

（2）堵上去的动作要快，一瞬间完成，反复练习才能准确快速地做出正确动作。

第三步 将前两步合并，吹响和弦的一瞬间舌头堵住左边音孔，只留第四孔干净的单音。

练好了第四孔吹气后，再去尝试第四孔吸气以及第五孔、第六孔。

练习1

♩ = 110

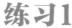

1= C 4/4

蓝调口琴网出品

· 练习1中的1、3拍是和弦，2、4拍是单音。

· 一开始舌头堵不准是正常的，一定要有耐心，慢慢练习，不可一蹴而就。

练习2

♩ = 110

C调口琴第一把位

1= C 4/4

蓝调口琴网出品

> · 和弦的声效只是一瞬间的，舌头堵上去的动作一定要快。
>
> · 舌头堵上去的时候一定要做到"轻巧"，这需要一些练习才能生巧。

3. 练习曲《Waltz #2》

前面我们使用的这个技巧叫作"前伴奏舌堵"，舌头堵住音孔之前一瞬间和弦的发声效果，起到了伴奏的作用。接下来的练习曲就用到了这个技巧，需要注意下面几点：

（1）一般情况下并非所有的音都要使用前伴奏舌堵，在这个曲子里所有的四分音符都使用了。

（2）对于较为密集的音符，比如本曲中的八分音符，可以选择舌头堵上去后不要离开口琴，直接演奏下一个音。

（3）舌堵技巧需要长期练习，不是短期就能掌握好的，一定要放好心态来学习和练习。

练习3 Waltz #2

♩ = 160

C调口琴第一把位

1= C 3/4

张晓松 曲
蓝调口琴网出品

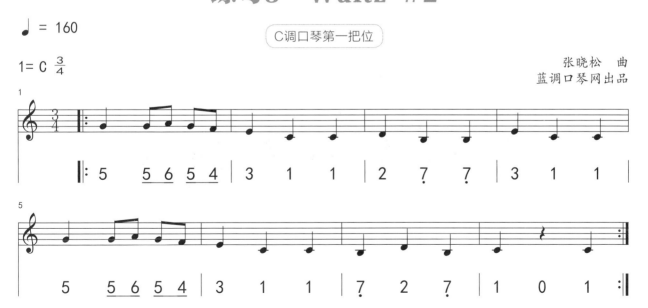

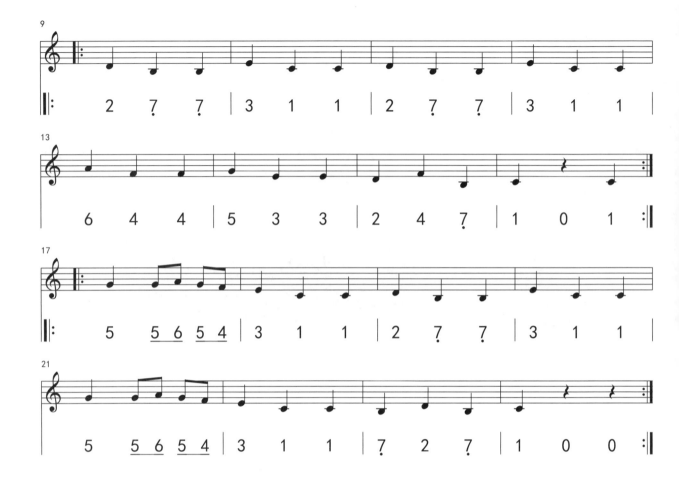

二、后伴奏舌堵与八度音舌堵

1. 后伴奏舌堵法

简单来说，就是把前伴奏舌堵法反过来操作即可。

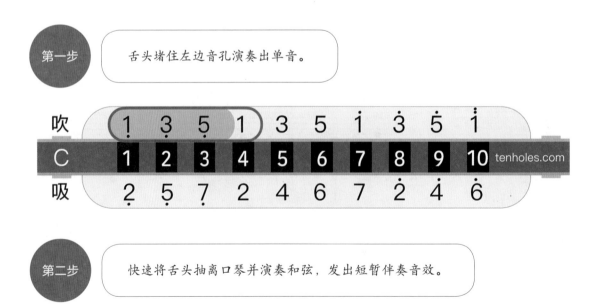

第一步　舌头堵住左边音孔演奏出单音。

第二步　快速将舌头抽离口琴并演奏和弦，发出短暂伴奏音效。

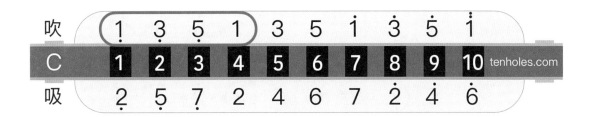

· 需要注意的是：

（1）第一步可以加入前舌堵伴奏，但是速度一定要快，瞬间做出单音。

（2）第二步舌头抽离口琴的同时，要发力吹（或者吸）响和弦，且短促。

2. 八度音舌堵法

如图所示，以第四孔吹气为例，嘴唇涵盖住1～4孔，舌头堵住2、3孔，只让1、4孔发声，因为1、4孔的吹气相差一个八度，所以我们称之为八度音舌堵法。事实上，我们在布鲁斯口琴的不同把位上，可以通过这个技巧获得其他非八度的音程与和声，这里就不做赘述了。

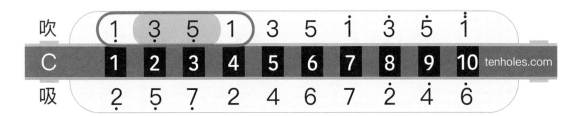

3. 练习曲《Dancing Race》

在练习4中，演奏三连音的第一个音时使用的是前伴奏舌堵法，三连音的后面两个音就是舌堵单音，演奏八分音符的前半拍的时候，使用的是前伴奏舌堵法，后半拍的时候是后伴奏舌堵法，也就是一个和弦发声。

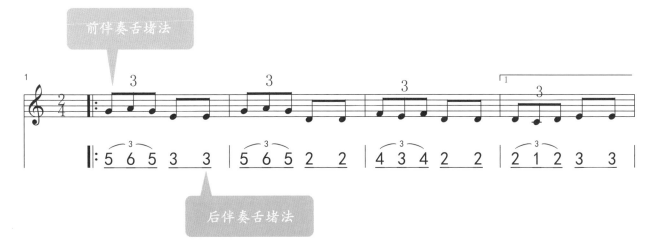

在第19小节需要同时演奏第三孔的吸气和第七孔的吸气，来制造一个八度音程，这需要舌头堵住四孔、五孔、六孔，需要一定的练习才能做准确。

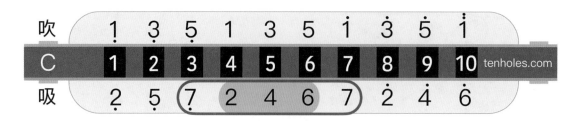

练习4　Dancing Race

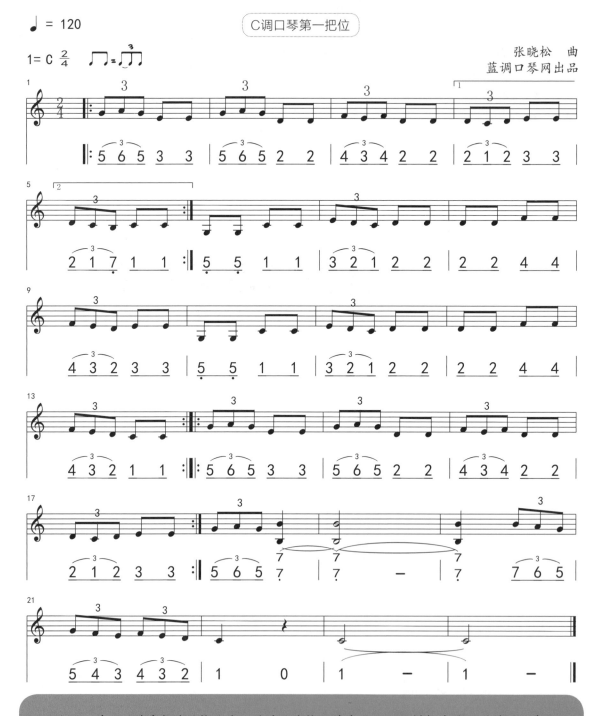

一、二把位布鲁斯中基本的舌堵演奏

通过前面的学习，我们了解到第二把位演奏是布鲁斯音乐最常用的把位，而在传统的布鲁斯音乐中，第二把位上舌堵法的应用是非常基本的操作。我们在第二把位上低音部分，可以获得两个基本的和弦，吸气的一级和弦、吹气的四级和弦，在第二把位上舌堵的应用，就是基于这两个和弦的。

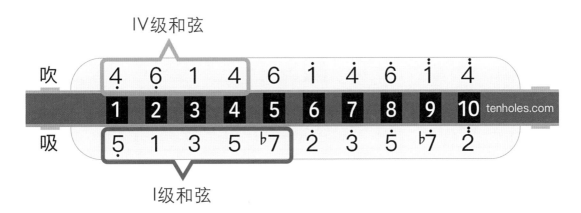

1. 后伴奏舌堵法基本应用

在布鲁斯音乐中，后伴奏舌堵法是最基本的应用，尤其在shuffle节奏律动中，后半拍靠舌堵演奏法做出来的和弦效果，比单音吐音的方法要地道很多。

练习1

♩ = 110

1= G 4/4

蓝调口琴网出品

练习2

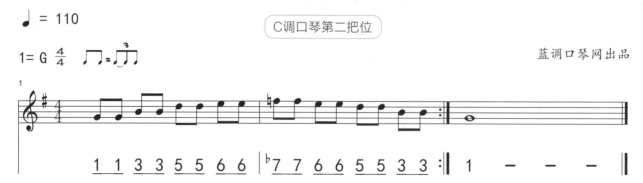

2. 八度音舌堵法应用

在第二把位上仍然可以使用八度音舌堵法演奏出shuffle节奏来。

练习3

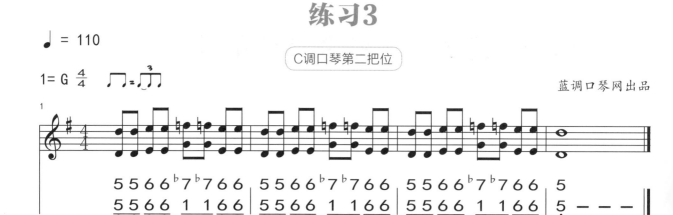

二、二把位布鲁斯中更多舌堵演奏应用

1. 舌堵压音

在做舌堵技巧的同时进行压音，称之为**舌堵压音**，具体包括舌堵单音压音和舌堵多孔压音。即便你已经比较熟练地掌握了压音技巧，现在要使用舌堵法来压音的话，也是需要很多练习才能适应的。在演奏舌堵压音的时候，需要注意以下要点：

（1）舌头千万不要僵硬地盖在音孔上，一定要松弛。

（2）不要整个舌头都糊在音孔上，使用舌头靠前的部分即可，一定要给压音留余地，因为压音本质是靠舌头运动来改变口腔通道的形状来实现的，所以舌头的使用要有剩余量给压音。

（3）通过练习找到舌头"四两拨千斤"的感觉来。

2. 练习曲《Boogie Tone》

注意这首曲子速度较快，大家在练习的时候要先从慢速开始练起来，把每一个音交代清楚了再慢慢加快速度。这首曲子从头到尾，无论是单音还是压音都是通过舌堵法演奏出来的，在传统布鲁斯音乐中，称之为"全舌堵"，有很多传统布鲁斯音乐的演奏大师都会采用全舌堵演奏法，比如小沃尔特（Little Walter）、大沃尔特霍顿（Big Walter Horton）等。

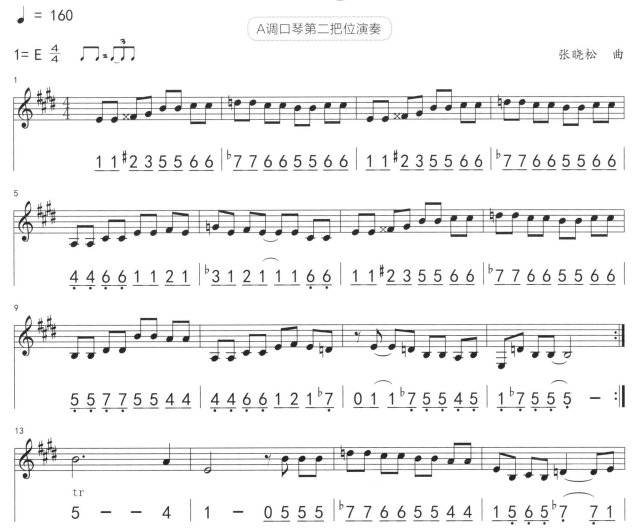

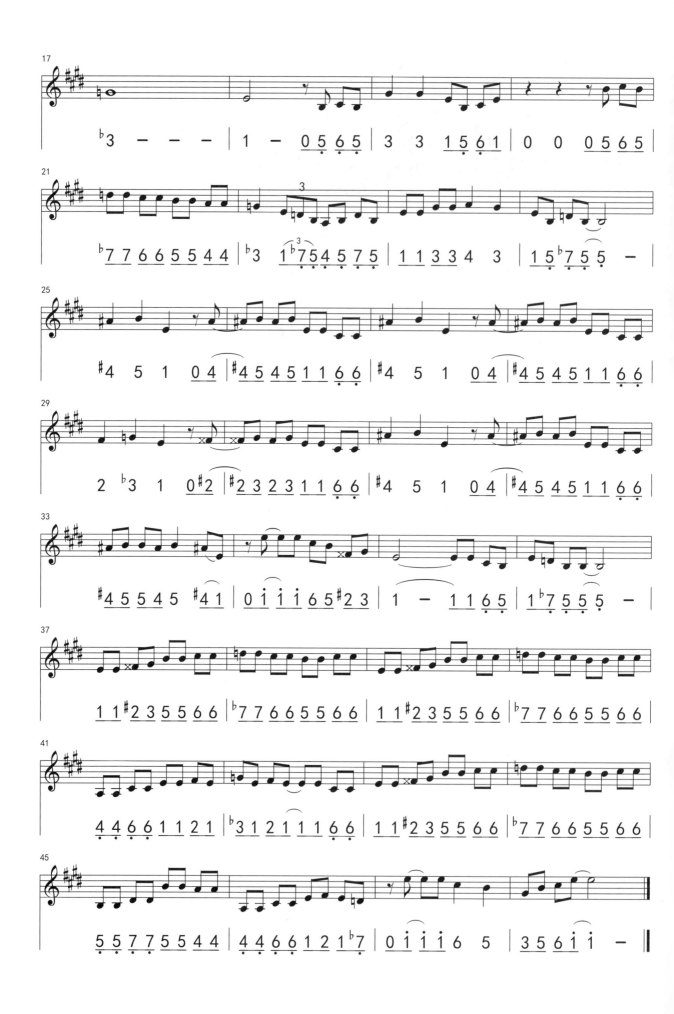

> ·这首曲子难度较大，舌堵技巧是需要长时间的练习才能掌握好的技巧。

3. 更多舌堵技巧：Stunner、Flutter

（1）Stunner，舌头快速做前后运动，在堵住琴孔和放开之间快速切换，做出装饰音效果。

（2）Flutter，舌头堵住琴孔后，快速做左右运动，获得左右快速切换不同音孔发音的效果。

这些技巧在传统布鲁斯的演奏中都有应用，通常是作为装饰音效果来使用的，这里就不做赘述了。

第三十天
超吹与超吸技巧

一、认识超吹与超吸

1. 什么是超吹和超吸

超吹是Overblow，超吸是Overdraw，他们统称为Overbend，有的人也叫作Overdrive。在布鲁斯口琴上，超吹只有在1到6孔可以做出来，也就是说可以吸气压音的音孔可以做超吹的技术，超吹出来音的音高要比该音孔的吸气音高一个半音。超吸则是在7到10孔上做出来的，超吸的音的音高比该音孔吹气音的音高要高一个半音，以C调口琴为例，通过超吹和超吸做出来的音如下：

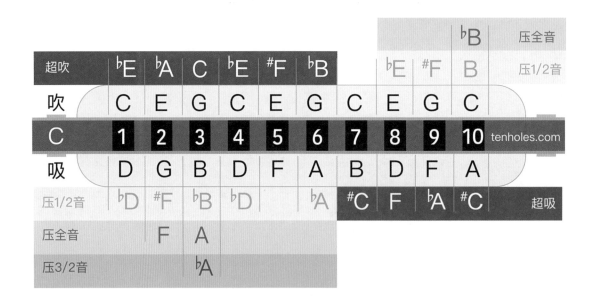

2. 超吹和超吸的原理

虽然我们说的是超吹和超吸，但并不意味着要用超级大的力气去演奏才能获得，超吹和超吸需要用"巧劲儿"。超吹是通过口腔空间和舌头位置的变化令其气流方向产生变化，从而使得吹气簧片不发声，而让吸气簧片震动发声。对于超吸来说则刚好相反，是让吸气簧片不发声，而让吹气簧片发声。

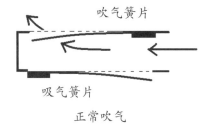

吹气簧片

吸气簧片

正常吹气

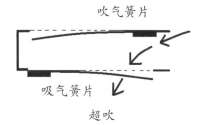

吹气簧片

吸气簧片

超吹

3. 如何调整适合超吹和超吸的口琴

首先要知道，不是所有的口琴都能轻松做出超吹和超吸来的，尤其对于初学这个技巧的同学来说，超吹和超吸技巧的实现需要簧片与座板间的距离较小，市面上有一些出厂琴可以较为轻松地做出来超吹，即便如此，不同的演奏者有不同的演奏习惯，他们会根据自己的要求对口琴的间隙做出适合自己的调整。下面我们就来谈谈如何调整超吹和超吸。

首先你要准备一把公差配比较好的口琴，也就是簧片与槽口的尺寸尽量匹配，如果你用的是一把非常差的口琴，那么你基本可以放弃了。

调整超吹和超吸主要依据三点：

> （1）将簧片与座板之间的距离调小。
>
> （2）簧片需要有一定的弧度，而不是直挺挺的。
>
> （3）吹吸簧片都要做出调整，并且它们的间隙和弧度都相当。

下图是调整前后对比图片：

调整前

调整后

二、演奏超吹和超吸的方法

1. 分步骤演奏出超吹

下面我们以第六孔的超吹来说明如何做出超吹技巧。

第一步　正常吹响第六孔的单音。

第二步　用吹气压音的口型吹第六孔，直至第六孔不响为止。

· 这一步至关重要。

· 这个过程中会有明显的感觉舌头的中部和前部向前上部突起（注意舌尖不要翘起），这时候你会感觉舌头中前部的舌面与口腔的上部形成了一个非常狭窄的通道（比吹气压音的通道还要窄）。

第三步　调整舌头和口腔的位置找到最佳的发音点，并且保持气息从腹部呼出，腹部发力，超吹就这样出来了。

第六孔上的超吹是最容易做出来的，用同样的方法在第五孔和第四孔上试一试，你会发现更加难一些，就像压音在不同的音孔上的难度不同一样，不同的音孔的超吹对口型和发力点的位置要求有所不同，大家可以在实践中慢慢体会。

练习1　中间区的半音阶

♩ = 100

C调蓝调口琴第一把位

1= C 4/4

练习2

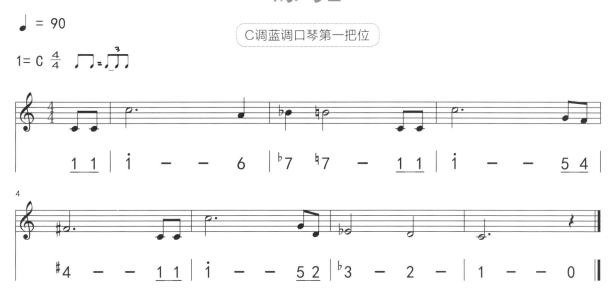

> · 超吹音的保持，需要气息下沉，口腔保持住超吹的形状不变。
> · 其实所有的技巧无外乎都是对气息和口腔控制力提出要求。

之前学习吹气压音的时候，我们可以在第一把位的高音区做出布鲁斯音阶来。但是中音区的布鲁斯音阶需要超吹技巧才能完成，下面我们就用超吹技巧来把第一把位中音区的布鲁斯音阶演奏出来吧。

练习3

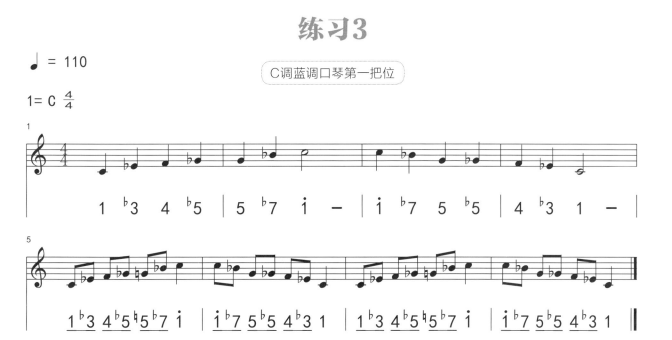

2. 练习曲《C Blue Boy》

这首练习曲是一首标准的12小节布鲁斯，采用的是swing节奏，在中音区利用超吹技巧演奏出布鲁斯音阶，需要熟练掌握第四、五、六孔的超吹技巧才能够演奏得好听。这首曲子同时使用了高音区的压音技巧，对比高音区通过压音技巧做出的布鲁斯与中音区通过超吹技巧做出的布鲁斯在听感上有何不同。我在演奏这首曲子时使用了手哇音、喉震音等震音技巧，你在演奏的时候也可以把之前学过的一些技巧加入进去，学以致用。

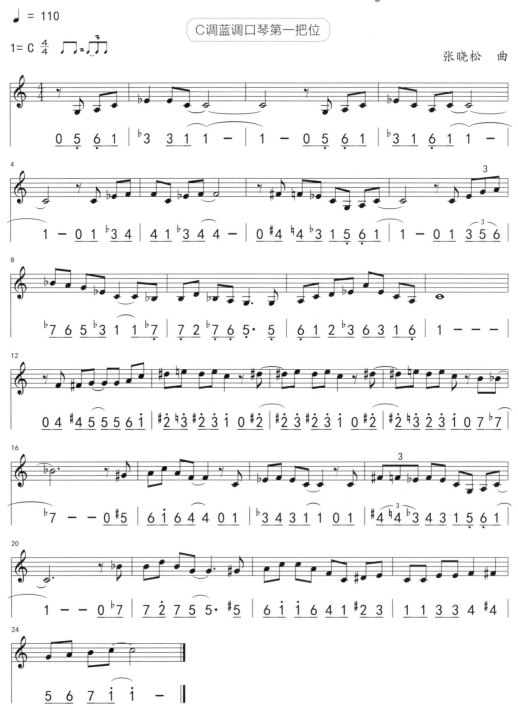

3. 关于超吹、超吸技巧的进一步说明

（1）第一孔上的超吹是最难做出来的，不仅需要把口琴簧片间隙调整得很狭窄，还需要极强的口腔控制力，不过大家也不要太苛求这个音了，因为它用到的可能性极少。

（2）我们可以通过类似的办法获得7、8、9孔的超吸，但是超吸需要更大的力度（尤其第七孔超吸），也需要把簧片间隙调整到更小。

（3）超吹相对来说应用更多些，而超吸对于一般人来说比较不好控制。

（4）一般越是高音调子的口琴越是容易做超吹，比如F调的，而越是低音调子的口琴越是容易做超吸，比如G调的。当然不同品牌的口琴有不同的表现。

（5）会了超吹超吸就可以一把C调口琴闯天下了吗？

这个问题一分为二地看，如果你是个炫技派，那么你这么做肯定炫，有一些大师你可以模仿下，比如Howard Levy就是一个将超吹和超吸应用得出神入化的神人。 但是这么做你将丧失很多音乐性，因为不同风格的曲子有不同的要求，不同的把位有不同的表现力。

所以对于超吹和超吸，我们千万不要迷信，不是说你掌握了这个技巧就是无敌了，这只是个让你获得你想要的音的技巧而已，如果有其他办法获得更好的音色和表现力你大可以选择其他方面的技巧，比如换个把位，比如换把琴演奏，甚至比如改动一个簧片的音高等等。

Howard Levy

Carlos Del Junco

布鲁斯口琴上的12个把位

一、把位的概念

1. 把位与12个调

使用不同把位演奏，简单地说就是用一把口琴演奏不同调的乐曲，也就是转调演奏。通常来说，我们认为有12个大调，下面我们按照五度的关系，将它们依次排列成像表盘一样的一个圈，这个圈我们称之为"五度圈"。

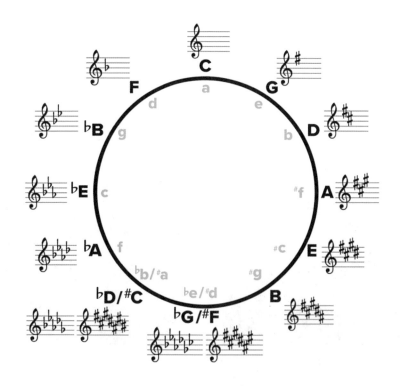

- ·最外面带有高音谱号的五线谱是调标。
- ·外圈的大写字母是大调名称，里圈的小写字母是对应的关系小调。
- ·从12点位置的C调开始，每向逆时针一个调增加一个降号，每向顺时针一个调增加一个升号。
- ·相邻的大写字母或者小写字母，顺时针五度关系，逆时针四度关系。

2. 把位推算

　　理论上来说，通过压音和超吹技巧的结合应用，我们可以演奏出半音阶内的所有音符了，从而可以演奏出12调的音阶，也就是说一把布鲁斯口琴有12个把位。

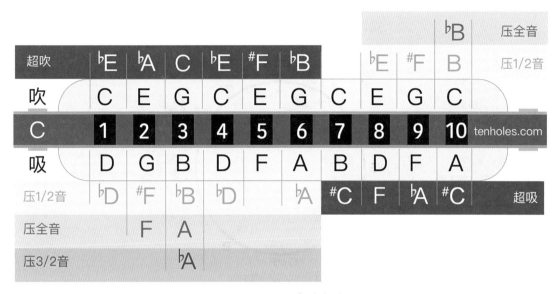

C调口琴上所有的音符

　　我们用五度循环圈来推算把位，按照顺时针方向，每向右一个调，增加一个把位。以C调口琴为例，第一把位是C调，第二把位是G调，第三把位D调，以此类推……一直到第十二把位是F调，如下图：

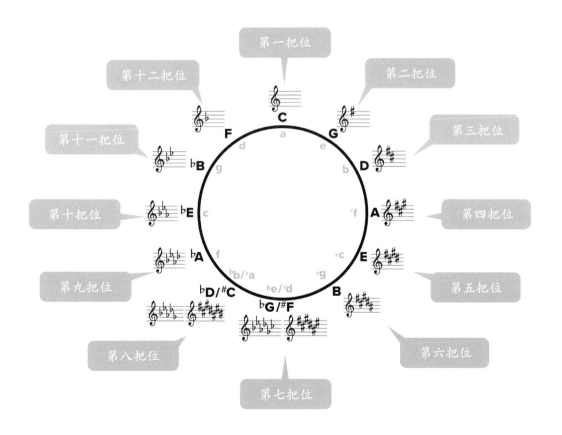

同样，如果你拿的是一个A调的口琴，那么从A开始顺时针方向数，第一把位是A调，第二把位是E调，第三把位是B调……一直到第十二把是D调，如下图：

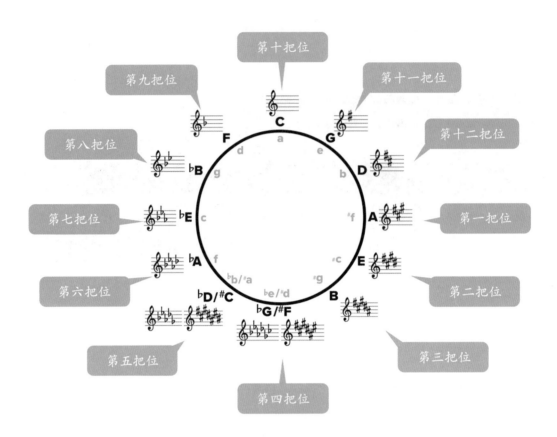

· 对于其他调的口琴，也是用一样的方法来确定不同把位演奏的调子。

· 关键是将五度圈熟记，才能迅速反应过来。

3. 常用把位特点与选择

大多数情况下，绝大多数的把位我们是用不到的，对于常规的风格只会用到一些常用的把位，也就是之前课程中涉及的第一把位、第二把位、第三把位。布鲁斯口琴在这几个把位上的音色最自然，表现的音乐也最具特色，最能体现出布鲁斯口琴本身的音色美感。不同把位演奏上的感觉和适合的风格也不一样，下面我们以C调口琴为例总结一下：

C调口琴	第一把位	第二把位	第三把位
演奏的调	C大调（a小调）	G大调（e小调）	d小调（F大调）
对应音阶	大调七声音阶 小调七声音阶 和声小调音阶	混合莉迪亚调式音阶 大调五声音阶 小调五声音阶 布鲁斯音阶	布鲁斯音阶 小调五声音阶 多利亚调式音阶 旋律小调音阶
适合风格	流行、民谣、民族	布鲁斯、摇滚、民谣	布鲁斯、民谣、民族

当我们已知演奏乐曲调子和风格的时候，就可以根据上面提供的风格和把位五度圈，来确定使用什么调的口琴来演奏了。比如一首G大调的，以五声音阶为主的乐曲，我们可以考虑使用第一把位或者第二把位来演奏，如果第一把位演奏的话就选择G调口琴；如果是第二把位演奏的话，在五度圈中找到C调口琴的第二把位是G，所以选用C调口琴。再比如，一首B小调的小调布鲁斯乐曲，我们通常选择使用第三把位来演奏，在五度圈中可以找到A调口琴的第三把位是B小调，所以我们用A调口琴来演奏。把位的选择需要一定的演奏经验，当你掌握了常用的几个把位的演奏后，就很容易判断一首乐曲用什么调口琴的第几把位演奏最合适了。

4. 科学认识把位的概念

（1）虽然理论上有12个把位可以选择，但是大多数的把位并不常用。

（2）最常用的把位有：1、2、3把位上的大调，及其对应的关系小调。

（3）把位确定的是主音的位置，却并没有确定大小调，比如当我们演奏C调口琴上的第三把位时，我们可以演奏D大调也可以演奏D小调，但是通常我们会把第三把位默认为一个小调的把位，因为这种用法最常见。再比如，在C调口琴上演奏A小调时，如果严格按照把位的概念，应该是在演奏第四把位，可事实上我们很少这么"较真"，因为A小调就是C大调的关系小调，所以我们通常把它认为是第一把位。

（4）最好的方式是不要计较自己演奏的是第几把位，而是熟知常用的几个把位的演奏方式，这样就可以迅速判断该用什么把位的方式去演奏你想演奏的乐曲了。

二、12个把位上爵士乐句练习

1. 12个把位上的音阶

尽管前面讲到了，常用的把位是1、2、3把位，其他用到的较少，但并不是说其他的把位没有用到的时候，如果你喜欢爵士乐的话，很多时候需要频繁转调，这时候掌握更多的把位演奏就很有必要了，首先我们盘点下12个把位上的音阶如何演奏（以C调口琴为例）。

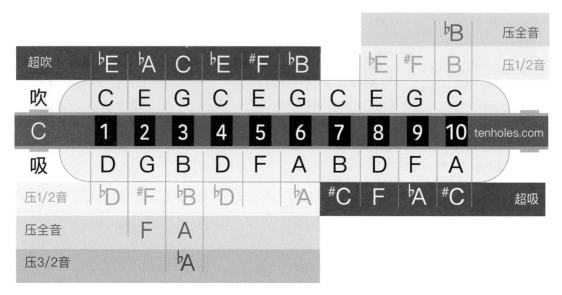

C调口琴上所有的音符

第一步，熟记上图的音名位置图；第二步，把每一个调的音阶套用进去即可。

调子	大调七声音阶对应音符
C	C D E F G A B
♯C/♭D	♭D ♭E F ♭G ♭A ♭B C
D	D E ♯F G A B ♯C
♭E	♭E F G ♭A ♭B C D
E	E ♯F ♯G A B ♯C ♯D
F	F G A ♭B C D E
♯F/♭G	♯F ♯G ♯A B ♯C ♯D ♯E
G	G A B C D E ♯F
♭A	♭A ♭B C ♭D ♭E F G
A	A B ♯C D E ♯F ♯G
♭B	♭B C D ♭E F G A
B	B ♯C ♯D E ♯F ♯G ♯A

2. 12个调的爵士乐句练习

用一把C调口琴演奏12个调，这绝对是有挑战性的练习，需要你将压音、超吹、超吸技巧掌握得非常熟练才行。注意，所有音符都用C调来表示的，方便大家以第一把位为标准找到音符。

【练习1】五度圈顺时针进行（C~#F）

练习2

C调蓝调口琴演奏

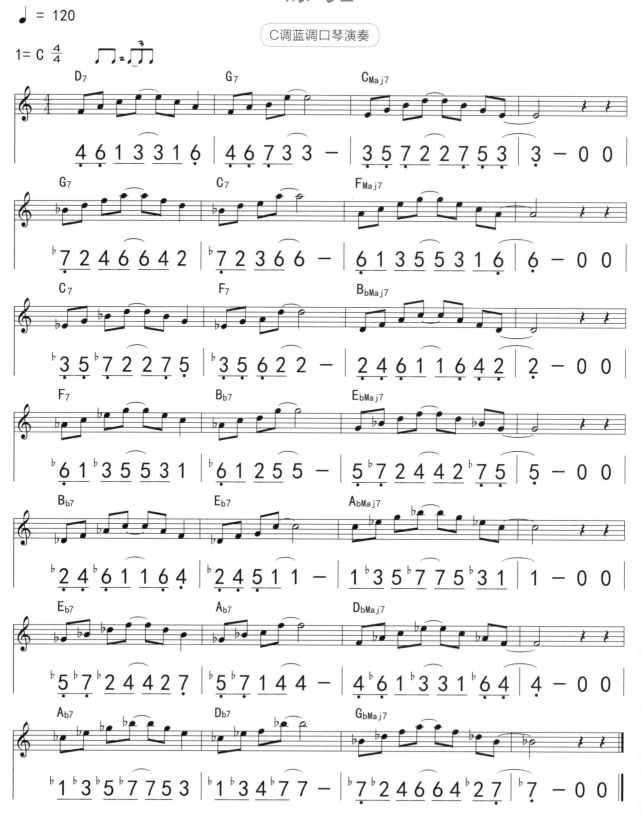

附录

22首经典曲目

名称	难度	口琴调音
欢乐颂	第4天	标准
送别	第5天	标准
哦！苏珊娜	第6天	标准
月亮河	第8天	标准
Down By The Sally Gardens	第9天	标准
雪绒花	第9天	标准
一生所爱	第11天	PADDY
女人花	第11天	PADDY
贝加尔湖畔	第11天	PADDY
这世界那么多人	第11天	PADDY
Always with Me	第11天	PADDY
乌兰巴托的夜	第20/9天	标准/PADDY
我要你	第20/9天	标准/PADDY
当年情	第22/9天	标准/PADDY
玫瑰人生	第18天	标准
Free Loop	第21天	标准
Saint Louis Blues	第23天	标准
Wooden Voice Blues	第23天	标准
The Sound of Silence	第27天	标准
温柔的倾诉	第27天	标准
F Boogie #2	第29天	标准
La Partita	第30天	标准

· 附录这22首经典的乐曲，我按照难度排列了顺序。在目录中"难度"代表学到第几天的课程可以掌握它。"口琴调音"指的是用哪种调音方式的口琴来演奏，有的曲子用两种调音方式的口琴均可，但是难度有所不同，在具体曲谱页面我会作出详细说明。

· 考虑到篇幅有限，和学习者的掌握能力，收录的曲目中低难度的居多，如果你想学习更多有难度的曲谱，可以到【蓝调口琴网（tenholes.com）】上搜索。

一、入门曲

这6首入门曲目，都是使用**第一把位**演奏的，并且都是在标准调音方式的布鲁斯口琴上演奏的，音符主要集中在中高音区，所以你需要熟记标准调音布鲁斯口琴的中高音部分音符的位置，同时结合每首乐曲对应的难度来学习。

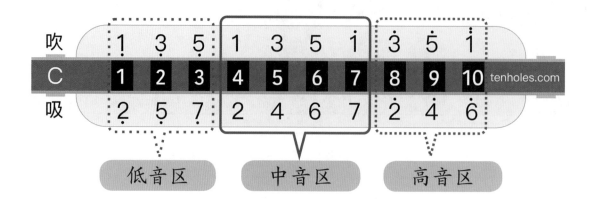

《欢乐颂》难度：第4天

《送别》难度：第5天

《哦！苏珊娜》难度：第6天

《月亮河》难度：第8天

《Down By The Sally Gardens》难度：第9天

《雪绒花》难度：第9天

欢乐颂

C调口琴第一把位演奏

贝多芬 曲
蓝调口琴网出品

1= C 4/4

3	3	4	5	5	4	3	2	1	1	2	3	3·	2	2	—
5	5	⑤	6	6	⑤	5	④	4	4	④	5	5	④	④	

3	3	4	5	5	4	3	2	1	1	2	3	2·	1	1	—
5	5	⑤	6	6	⑤	5	④	4	4	④	5	④	4	4	

2	2	3	1	2	3 4	3	1	2	3 4	3	2	1	2	5	—
④	④	5	4	④	5 ⑤	5	4	④	5 ⑤	5	④	4	④	3	

3	3	4	5	5	4	3	2	1	1	2	3	2·	1	1	—
5	5	⑤	6	6	⑤	5	④	4	4	④	5	④	4	4	

送别

C调蓝调口琴第一把位演奏

约翰·P·奥特威　曲
蓝调口琴网出品

哦！苏珊娜

C调口琴第一把位演奏

1= C 2/4

福斯特　曲
蓝调口琴网出品

月亮河

C调口琴第一把位演奏

亨利·曼西尼 曲
蓝调口琴网出品

1= C 3/4

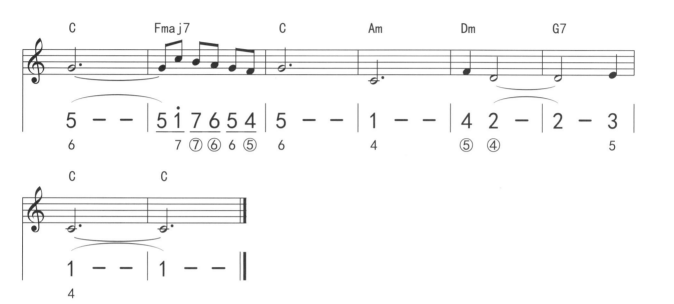

Down By The Sally Gardens

C调口琴第一把位演奏

爱尔兰民谣
蓝调口琴网出品

1= C 4/4

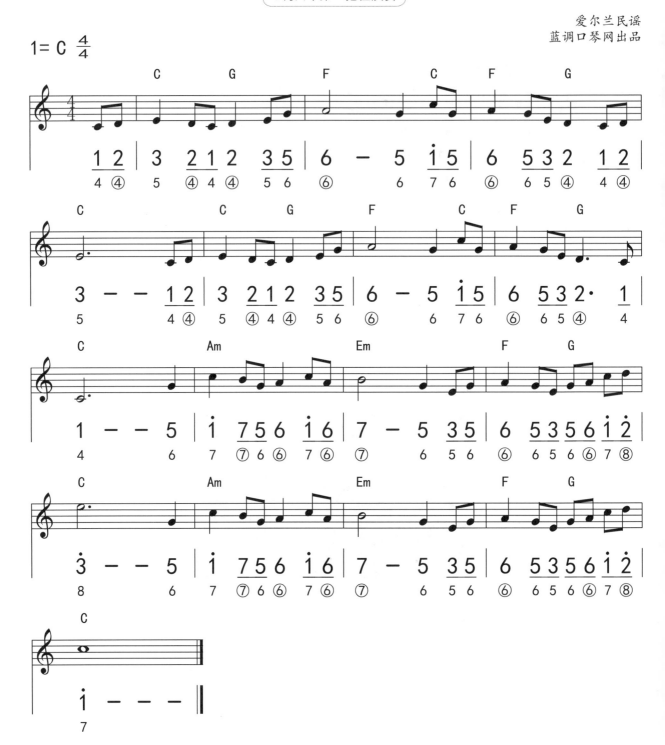

雪绒花

C调口琴第一把位演奏

理查德·罗杰斯　曲
蓝调口琴网出品

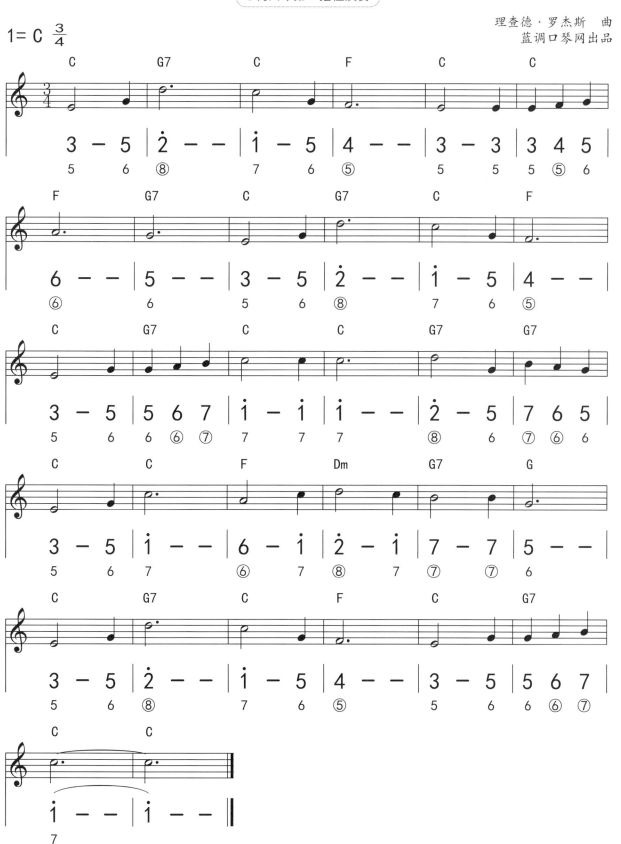

二、进阶曲目（PADDY调音口琴）

这5首曲目仍然是使用第一把位演奏的。但是，是在PADDY RICHTER调音方式的口琴上演奏的，关于这种调音方式在第11天的课程中有详细讲解，其实它与标准调音方式的布鲁斯口琴唯一的区别就是，第三孔的5改为了6（如图）。

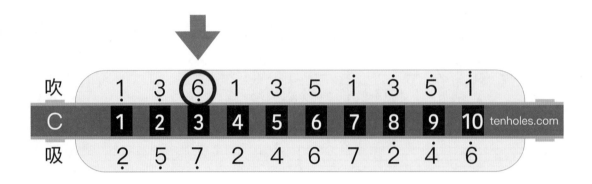

关于PADDY RICHTER调音方式的口琴的正确理解：

- 一方面，使用PADDY RICHTER调音的口琴可以不需要压音就获得一个完美音色的低音6，这可以满足你演奏大量的流行乐曲的诉求。
- 另一方面，我们并不是为了不学习压音才使用PADDY RICHTER调音的口琴的，而是为了获得更适合一些风格的音色表现。
- 在常规调音的口琴上演奏压音技巧，将会解锁更多精彩的音乐风格和表现方式。

《一生所爱》难度：第11天

《女人花》难度：第11天

《贝加尔湖畔》难度：第11天

《这世界那么多人》难度：第11天

《Always with Me》难度：第11天

一生所爱

$\text{♩} = 62$

C调PADDY调音口琴演奏

1= C 4/4

卢冠廷 曲

女人花

1= C 4/4

C调PADDY调音十孔口琴演奏

陈耀川 曲

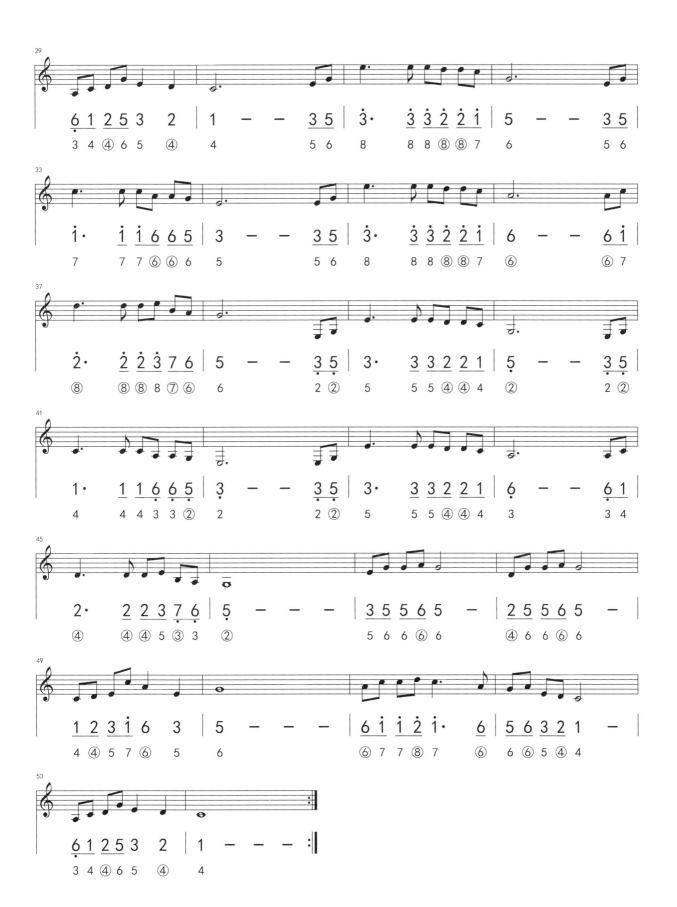

贝加尔湖畔

C调PADDY调音十孔口琴演奏

李健 曲

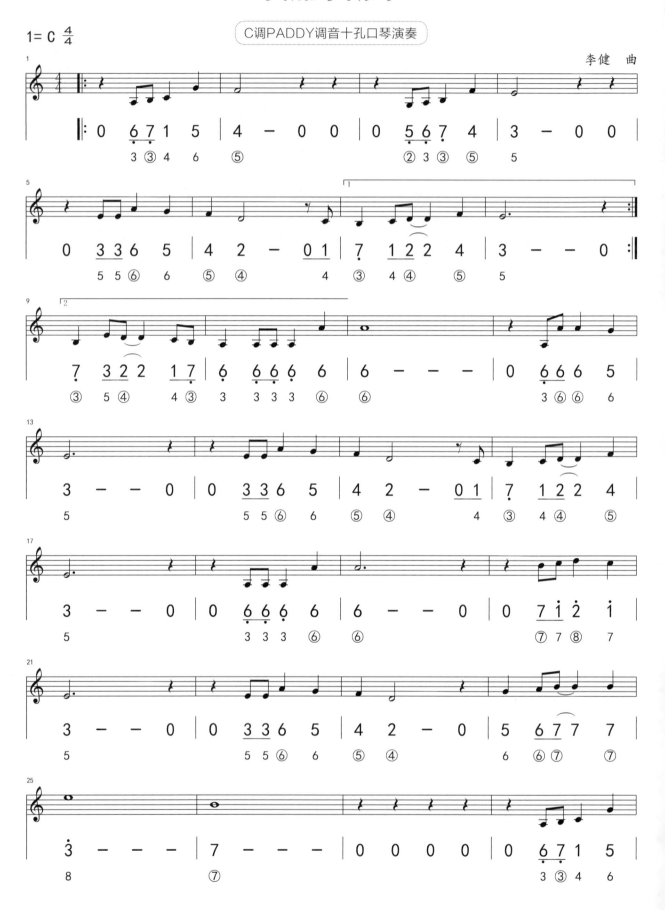

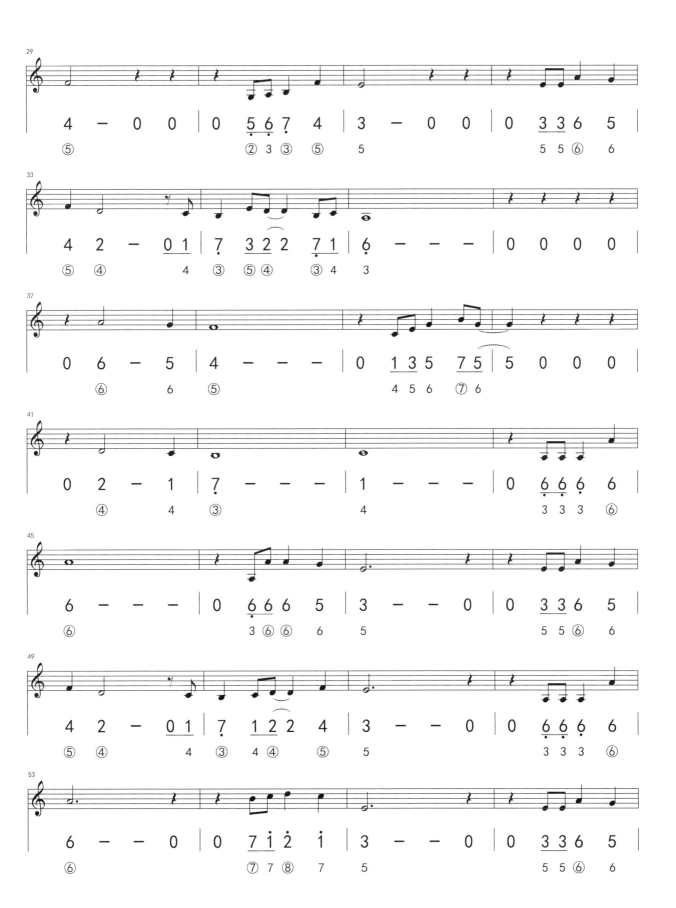

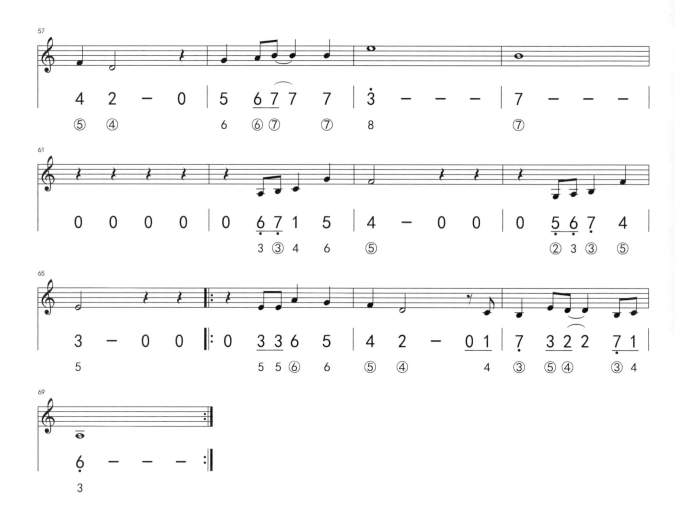

这世界那么多人

♩ = 70

C调PADDY调音口琴第一把位演奏

1= C 4/4

Akiyama Sayuri　曲

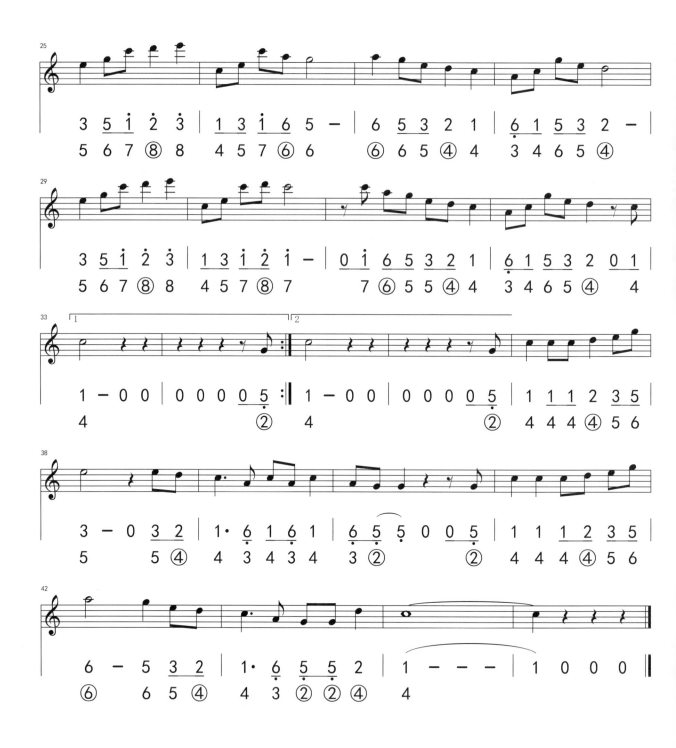

Always with Me

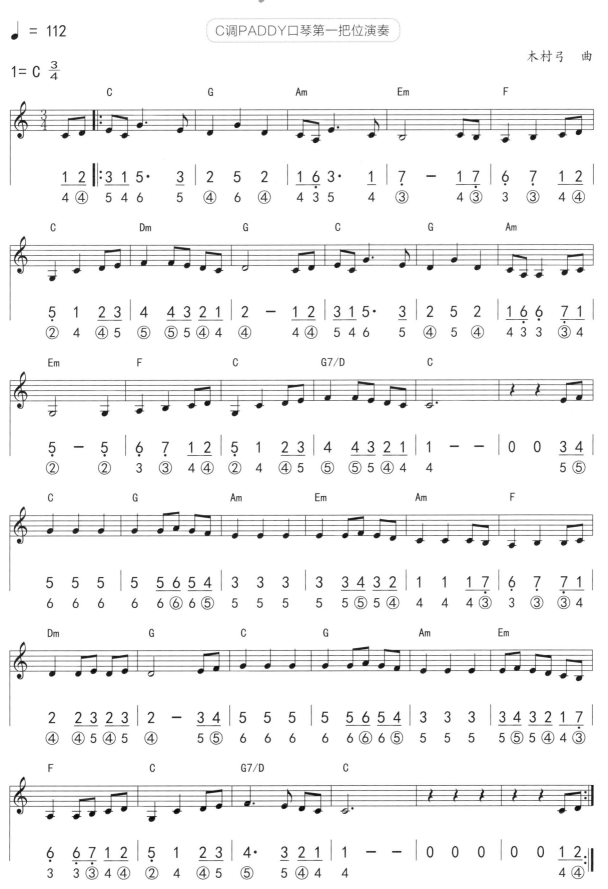

三、使用压音的第一把位曲目

　　这4首曲目虽仍然是使用第一把位演奏的，但是，需要熟练掌握第三孔上的压音才可以，什么叫熟练呢？就是第三孔的压全音必须压得稳定、干净、准确，否则就会很难听。当然，你还有另外一个选择，那就是使用PADDY调音的口琴来演奏，这样就可以避免自己压音技巧的不熟练造成的"走调"。

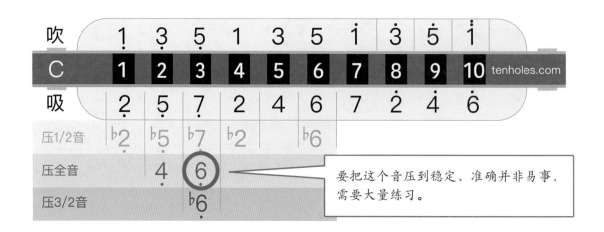

要把这个音压到稳定、准确并非易事，需要大量练习。

《乌兰巴托的夜》难度：第20/9天

　　（1）第三孔压全音的应用，如果你的压音还没有掌握，可以改用PADDY调音口琴演奏。

　　（2）注意在演奏"3"这个音的时候所使用的快速倚音装饰音。

《我要你》难度：第20/9天

　　（1）第三孔压全音的应用，如果你的压音还没有掌握，可以改用PADDY调音口琴演奏。

　　（2）低音部分对气息要求较高，一定仔细体会。

《当年情》难度：第20/9天

　　（1）开头选择使用了大量的手哇音，大家可以自行选择是否使用手哇音；

　　（2）本曲使用单音与压音技巧演奏，难度比较大的是3孔吸气压全音的"6"与压三个半音的"#5"；

　　（3）本曲十分悠扬，有许多的长音需要有良好的气息控制，如果能加入一些震音修饰会更加好听。

　　（4）如果你的压音还没有掌握，可以改用PADDY调音口琴演奏。但是，本曲中有两个"#5"，在PADDY调音口琴上该如何处理？低音区"#5"，在PADDY调音里这个音符只能用二孔超吹，难度偏高，所以可以把这个音改为"3"就是二孔吹气，大家可以试一下，这样演奏在和弦内也很好听。而中音区"#5"，还是选择六孔吸气压半音，这个压音难度不高，可以挑战一下。

《玫瑰人生》难度：第18天

　　（1）这首曲子选用G调口琴第一把位演奏。

　　（2）用到了第四孔的压半音，难度并不大，但是要做到自然。

乌兰巴托的夜

C调蓝调口琴第一把位演奏

昔日布道尔吉　曲

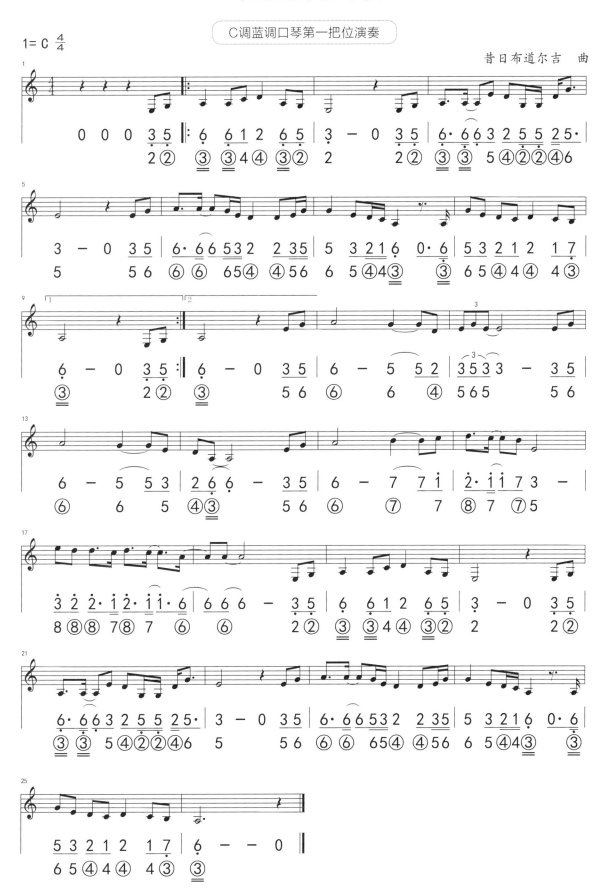

我要你

♩ = 66

G调十孔口琴一把位演奏

1= G 4/4

樊冲 曲

当年情

C调十孔蓝调口琴演奏

顾嘉辉 曲

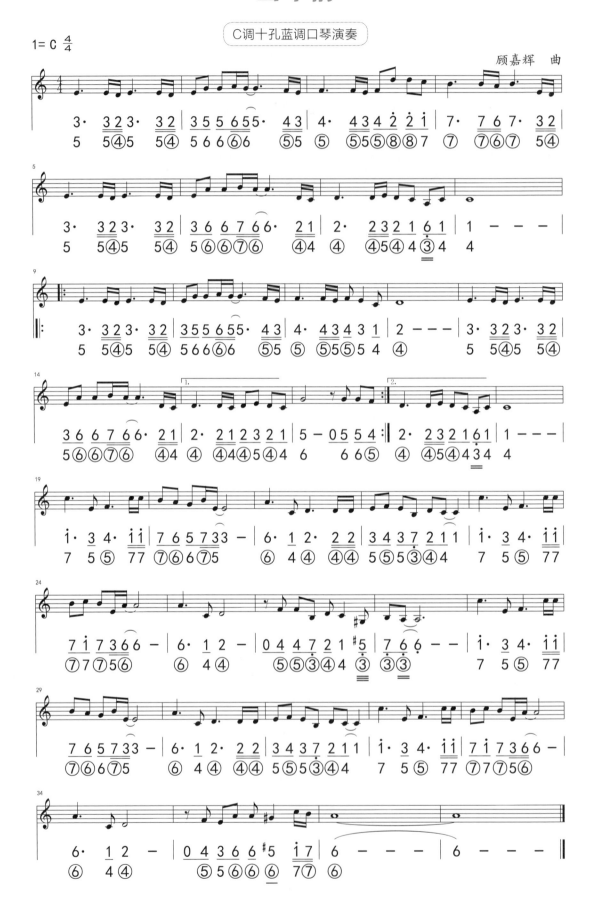

玫瑰人生

♩ = 58

G调蓝调口琴一把位演奏

路易·古格利米 曲

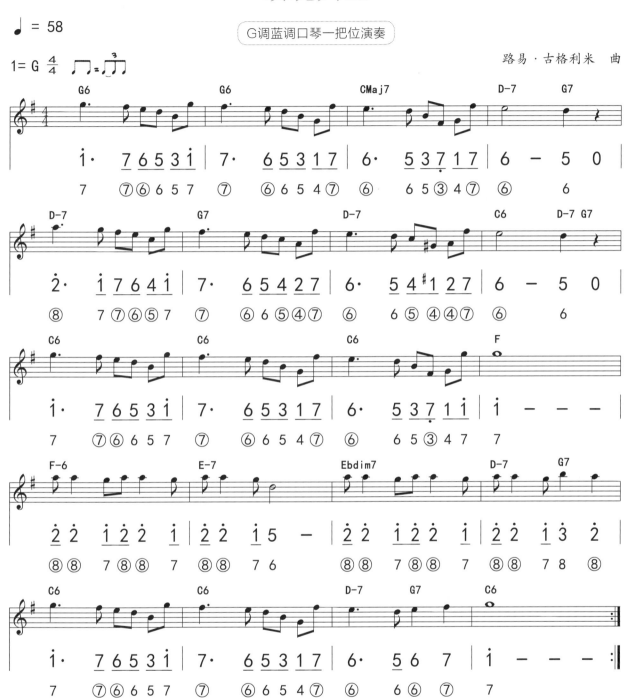

四、第二把位上的经典曲目

这3首曲目是使用第二把位演奏的，请熟记第二把位上音符的位置，以及所能做出的压音。第二把位演奏是布鲁斯口琴核心表现力所在，尤其是布鲁斯风格音乐的演奏，在第二把位上是最基本的操作。

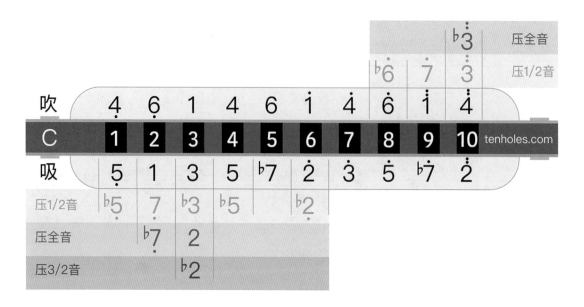

《Free Loop》难度：第21天

（1）本曲选用C调口琴第二把位演奏的G大调，难度并不大，但是要求熟练掌握压音。

（2）第三孔上的压音是本曲最大的特点，既要能够将第三孔压全音做到稳定、准确，又要能将第三孔吸气上的压音滑音做到自然舒展，这需要一定的练习。

（3）你当然也可以选择使用G调布鲁斯口琴第一把位演奏，但是从3到2的压音滑音没有了，表现力也会逊色很多，这就是我们为什么要在第二把位上演奏的原因。

《Saint Louis Blues》难度：第23天

（1）这是一首经典的布鲁斯乐曲，充分体现了第二把位在布鲁斯音乐中的表现力。

（2）大量压音的使用，需要你熟练地掌握压音相关的各项技巧。

（3）本曲使用的是C调口琴第二把位演奏G调，并且在A段和B段分别演奏G大调和G小调，请仔细体会听觉感受的不同。

《Wooden Voice Blues》难度：第23天

（1）这是我写的一首原创曲目，使用的是C调口琴第二把位演奏G大调。

（2）整首曲子运用了各种压音相关技巧，并且结合了吐音、手哇音和舌堵八度等技巧，可以说是一首在第二把位上，演奏布鲁斯风格乐曲技巧使用的范本。

（3）注意Shuffle律动的把握，可以先跟随乐曲哼唱熟练后再用口琴演奏。

Free Loop

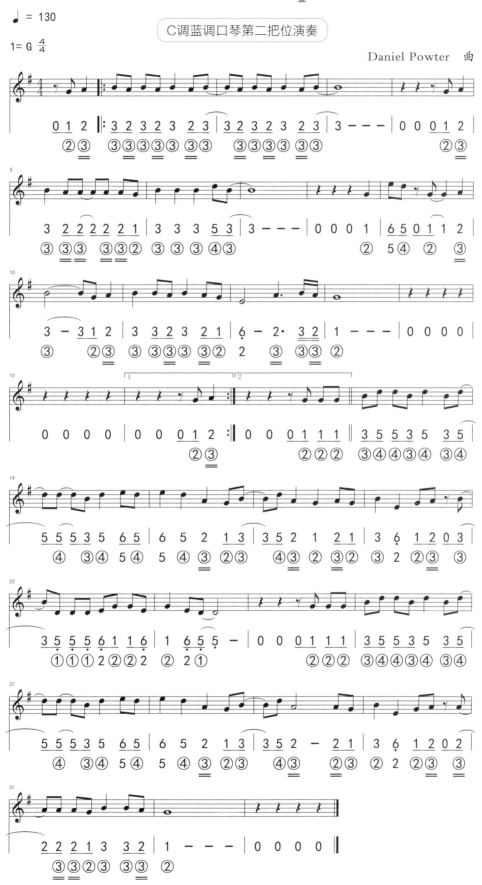

Saint Louis Blues

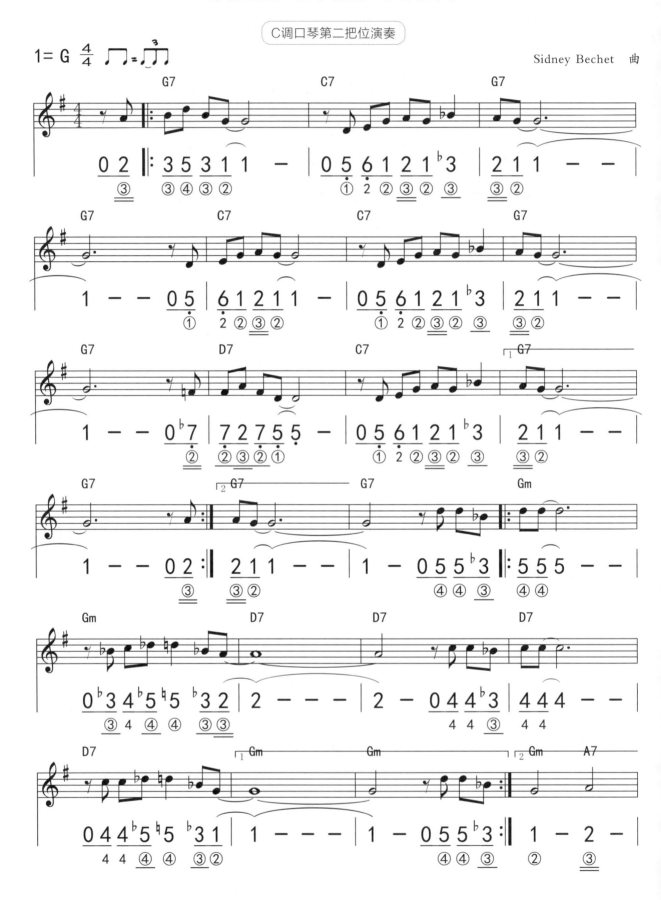

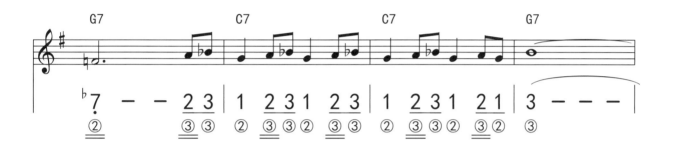

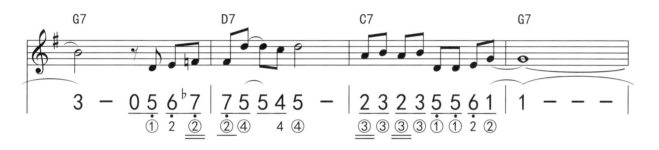

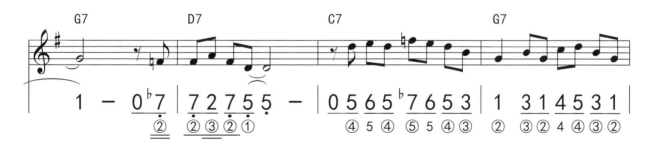

Wooden Voice Blues

蓝调口琴第二把位演奏

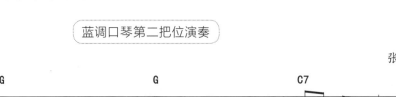

1= G 4/4

张晓松　曲

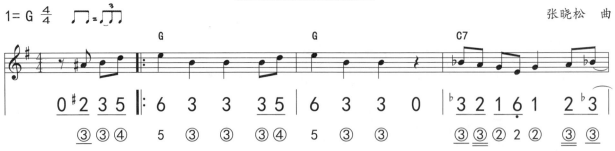

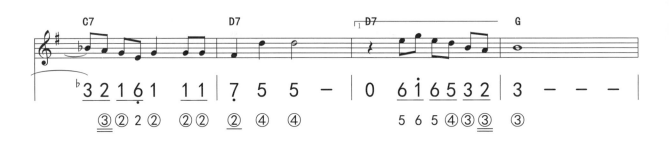

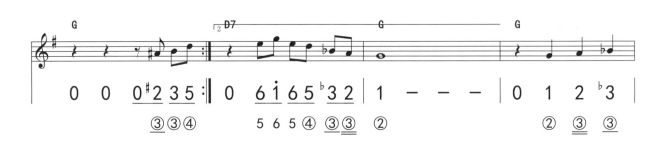

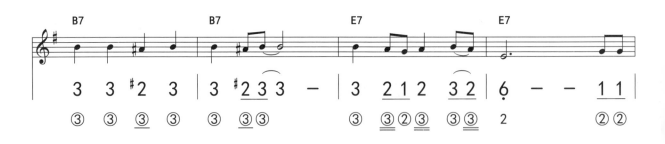

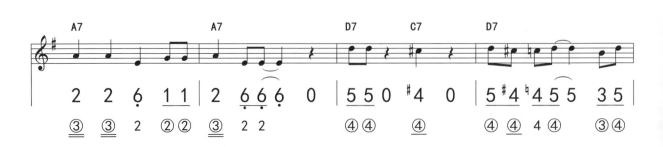

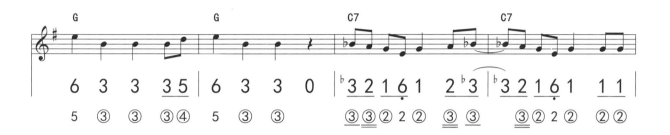

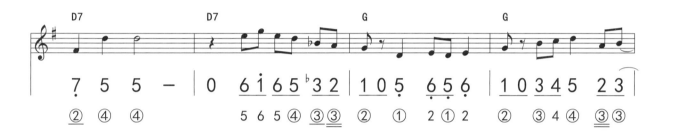

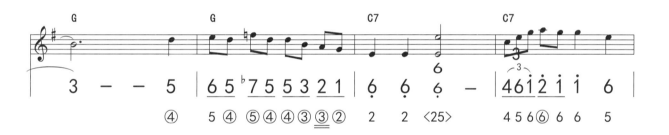

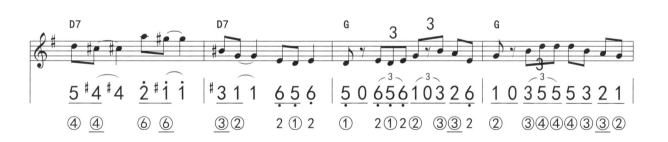

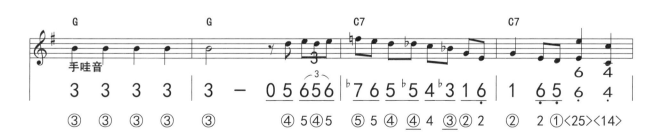

五、第三把位上的经典曲目

这2首乐曲是使用第三把位演奏的，请熟记第三把位上音符的位置，以及所能做出的压音。第三把位非常适合演奏各种小调乐曲，请仔细体会。

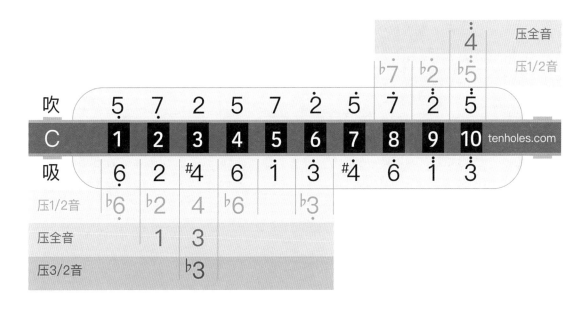

《The Sound of Silence》难度：第27天

（1）使用A调口琴第三把位演奏b小调，通常我使用第三把位的时候，会优先选择中低音调的口琴来演奏。

（2）这首曲子难度并不大，一个压音都没有使用，巧妙地利用了第三把位中高音区的特点。

《温柔的倾诉》（电影《教父》主题曲）难度：第27天

（1）本曲是具备一定难度的，需要特别娴熟掌握压音技巧，尤其在第三孔的三个压音，要做到足够准确，否则听上去就是"跑调"的，请一定多加练习。

（2）本曲还使用了喉震音等技巧，你也可以选择使用手震音、压音震音等技巧。

The Sound of Silence

A调十孔口琴三把位演奏b小调

1= D 4/4

保罗·西蒙 曲

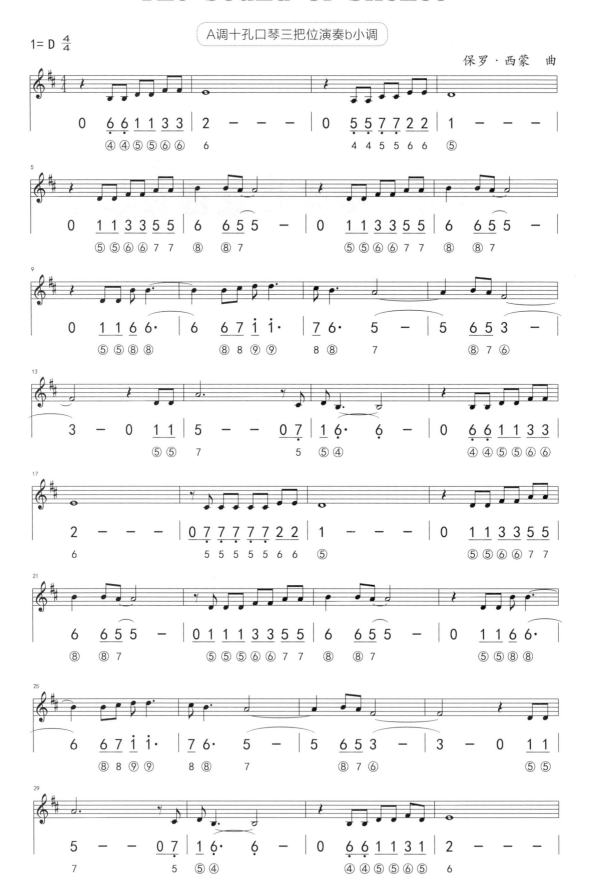

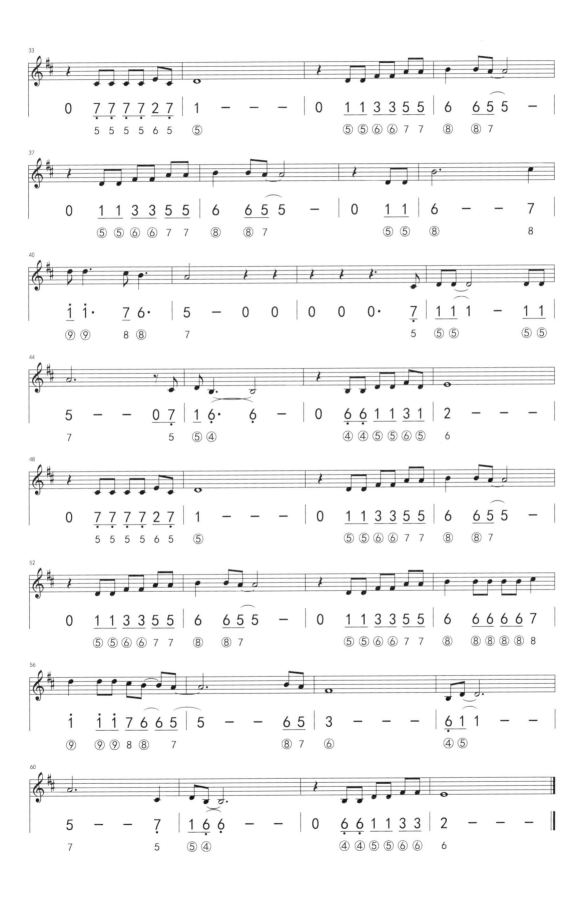

温柔的倾诉

C调蓝调口琴第三把位演奏

尼诺·罗塔 曲

六、舌堵技巧综合运用的曲目

《F Boogie #2》难度：第29天

（1）这首乐曲，是使用♭B调口琴第二把位演奏的。

（2）这首曲子最大的难点就在全舌堵技巧上，要求一直使用舌堵技巧去完成单音、压音、舌堵伴奏等等技巧，这在传统的布鲁斯音乐中比较常见，需要大量的练习。

（3）本曲是一个标准的12小节布鲁斯，每一个循环都是Boogie Blues最常用的乐句。

（4）曲子速度较快，在练习时一定要记住一个原则：慢练、分段练。

F Boogie #2

♩ = 200

♭B调蓝调口琴第二把位演奏

1= F 4/4

1 1 3 3 5 5 6 6 | ♭7 7 6 6 5 5 6 1 | 1 1 3 3 5 5 6 6 | ♭7 7 6 5 5 5 6 6 |

4 4 6 6 1 1 2 1 | ♭3 1 2 1 1 1 6 5 | 1 1 #2 3 5 5 6 6 | ♭7 7 6 6 5 5 6 6 |

5 5 7 1 5 5 4 4 | 4 4 6 6 1 1 2 1 | 1 1 6 6 5 5 6 6 | 1 1 ♭7 5 5 5 6 6 |

1 1 3 3 5 5 6 6 | i i 3 3 5 5 6 6 | 1 1 3 3 5 5 6 6 | i i 3 3 5 5 6 6 |

4 4 6 6 i i 2 2 | 4 4 6 6 i i 2 2 | 1 1 3 3 5 5 6 6 | i i 3 3 5 5 6 6 |

5 5 5 5 4 4 5 5 | 4 4 4 4 ♭3 1 6 5 | 1 1 3 3 4 4 5 5 | 1 5 6 5 5 5 6 |

七、压音与超吹综合运用的曲目

《La Partida》难度：第30课

（1）这首乐曲，是使用第一把位演奏的，使用了大量超吹和压音技巧，具备一定的难度。

（2）乐曲中用到了4、5、6孔的超吹，注意超吹时音准的控制。

（3）在大跨度演奏时一定要准确。

（4）练习时一定要记住一个原则：慢练、分段练习。

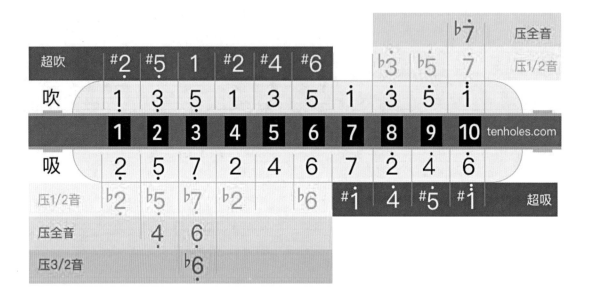

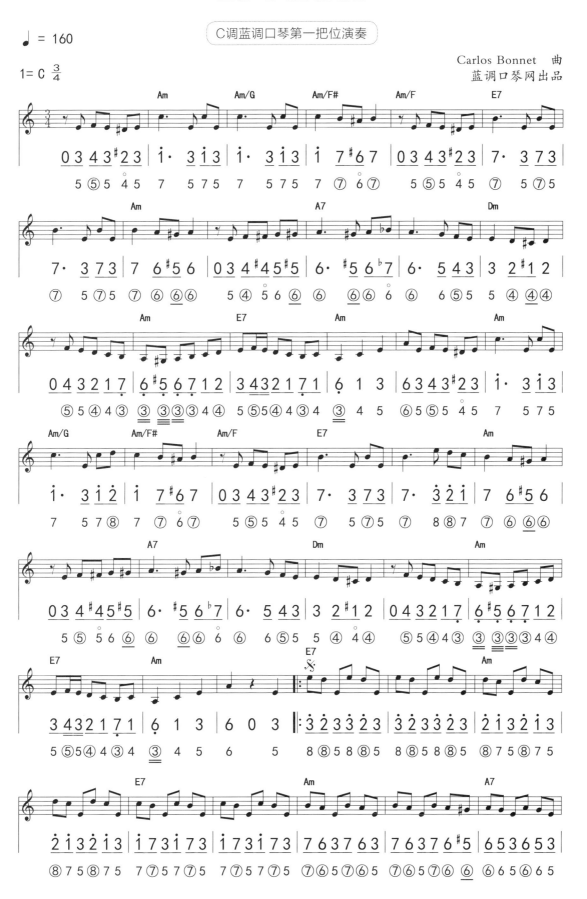